무인양품
디자인

無印良品　無印

무인양품 디자인

닛케이디자인 **지음** | **정영희** 옮김

無印良品　無印

미디어**샘**

무인양품 디자인의 자신감, '이것으로 충분하다'

무인양품이 전 세계적으로 사랑받는 이유는 무엇일까? 이 물음에 대한 답은 사람마다 다르다. '디자인이 단순하기 때문에' '최소한의 기능만 있으면 충분하니까'라고 답하는 사람도 있을 것이고 '친환경적이기 때문에' '품질이 좋으니까'라고 답하는 사람도 있을 것이다. 다 맞는 이야기다.

그러나 무인양품을 이야기할 때 몇몇 제품이나 그 디자인만 보고 이야기하기에는 무리가 있다. 무인양품의 본질은 그 모두를 감싸고 있는 철학에 있기 때문이다. 경영자인 쓰쓰미 세이지와 크리에이터인 다나카 잇코, 이 두 사람의 만남을 통해 시대의 흐름 속에서 소중히 지켜가고자 한 가치관과 미의식이 하나의 철학으로 만들어졌고 거기서 태어난 제품의 집합이 무인양품이다.

무인양품이 궁극적으로 추구하는 것은 '이것으로 충분하다'다. '이것이 좋다'가 아니라 '이것으로 충분하다'는 부분이 무인양품다운 지점이다. 즉 무인양품의 디자인은 '잘 제어된 선택'을 통한 디자인이다. 그러나 이것은 체념의 선택이 아니라 자신감 넘치는 선택이다. '이것으로도 충분히' 만족스러운 수준의 가치를 제공하는 것, 이것이 바로 그들이 말하는 '이것으로 충분하다'는 것의 궁극적인 의미다. 무인양품이 일본

뿐만 아니라 세계에서 사랑받고 있는 까닭은 그러한 철학이 많은 사람의 공감을 불러일으켰기 때문이다.

이 책은 무인양품 성공의 비밀을 디자인의 관점에서 바라본다. '프로덕트 디자인' '커뮤니케이션 디자인' '매장 디자인'이라는 주제 아래 성공의 비밀을 다양하게 살펴보고 있지만, 그중 가장 중요한 것은 근본 철학을 이해하는 것이다. 이 책을 구성하면서 네 명의 고문위원과 인터뷰를 한 것도 그런 이유 때문이다. 무인양품을 떠받치고 있는 고문위원단의 말은 독자가 무인양품 성공의 비결을 이해하는 데 많은 도움이 될 것이다.

고문위원단은 각 분야의 일인자들이다. 그들이 무인양품을 지탱하고 있는 모습은 다른 기업에서는 찾아 볼 수 없는 특수한 시스템이다. '경영'과 '디자인'이 적절한 거리감을 두고 손잡고 있는 이러한 시스템은 무인양품의 또 다른 성장동력이기도 하다. 경영 측면에서도 디자인을 활용할 수 있는 다양한 힌트를 이 책에서 발견해나가기를 바란다.

닛케이디자인 편집부

1

無印良品　無印

프로덕트 디자인

간소하면서도 치밀하게 계산된 디자인.

일본뿐만 아니라 세계에서도 사랑받는 디자인.

무인양품 디자인은 어떻게 태어났을까?

그림으로 보는
무인양품 상품개발 과정

'노 디자인no design' '단순함'으로 평가받는 무인양품 디자인.
하지만 무인양품은 기업전략과 상품개발을 위해 뛰어난 디자이너와 밀접하게 소통하고 있으며, 그 안에서 세계적으로 사랑받는 디자인을 만들어내고 있다.

단순하고 기능적인 디자인, 군더더기를 덜어내면서도 드러나는 아름다움. 무인양품 디자인에는 흔들림이 없다. 무인양품은 어떻게 유행에 좌우되지 않고 스탠더드하며 '무인양품다운' 상품을 지속적으로 만들어낼 수 있었을까? 이유는 상품개발 과정은 물론 모든 것을 총괄하는 기업경영 시스템에 있다.

무인양품의 모母기업 '양품계획良品計劃'의 방향성을 정하는 데 커다란 역할을 하고 있는 것이 '고문위원단'의 존재다. 고문위원단은 브랜드 콘셉트를 유지하기 위해 외부 디자이너로 구성된 조직이다. 현재 무인양품 고문위원단은 그래픽 디자이너 하라 켄야, 크리에이티브 디렉터 고

2014년 무인양품은 냉장고를 시작으로 주방가전 시리즈를 발매했다. 무인양품의 주방가전 시리즈는 아시아를 중심으로 하는 글로벌 시장을 겨냥해 심플하면서도 오래도록 쓸 수 있는 '솥이나 냄비 같은 가전'을 목표로 했다. 무인양품의 신제품 제작은 그 가치관에 공감한 고문위원단과 '무인양품다움'을 원하는 열성적인 고객층으로부터 지지받고 있다.

이케 가즈코, 프로덕트 디자이너 후카사와 나오토, 인테리어 디자이너 스기모토 다카시, 이 네 명으로 구성되어 있다. 네 명의 고문위원단은 한 달에 한 번, 양품계획의 가나이 마사아키 회장 이하 임원과 '고문위원단 미팅'을 갖는다. 그러나 이 자리는 어떤 구체적인 의사 결정을 위한 자리는 아니다. 매일의 업무 혹은 생활 속에서 떠오른 문제의식을 기초로, 회사 일은 물론 관심 가는 트렌드나 이슈에 대해 서로의 의견과 감상을 허심탄회하게 주고받는 자리다. 이런 회의를 반복하다 보면 추구해야 할 방향 같은 것들을 구성원 전체가 마치 공기처럼 하나의 분위기로 공유하게 된다. 특별한 결론을 도출해내지 않더라도 말이다. 이렇게 고문위원단이 불어넣은 '공기'는 무인양품의 3개년 계획 등 중기 사업 계획에 반영되고는 한다.

매주 빠짐없이 세부 사항까지 체크한다

고문위원단은 각각 전문분야가 있다. 상품과 서비스를 만들어내기 위해 각 분야에서 무인양품과 구체적이며 적극적인 관계를 맺는다. 가전·생활잡화 분야는 후카사와 나오토가 맡고 있다.

그렇다면 어떤 과정을 거쳐 개발될까? 상품개발 시작부터 최종 결정에 이르기까지 총 세 번의 '샘플 검토회의'가 열린다. 첫 번째 회의에서는 상품의 종류와 구성, 아이디어를 확인하는 것이 목적이기 때문에 그림이 주로 사용된다. 가끔은 타사 제품을 인용해 설명하는 경우도 있다. 두 번째 회의에서는 스티로폼으로 만든 모형으로 디자인의 구체적인 방향성을 제시한다. 세 번째 회의는 제품 생산으로 가는 단계다.

가전의 경우 실물 크기 모형인 목업mock-up을 제작해 도면을 구체화해 나간다. 또한 전체 회의를 통해, 발매될 상품과 기존 상품 간의 통일감을 유지하기 위해 깐깐하게 체크한다.

후카사와 나오토는 매주 금요일마다 무인양품으로 출근한다. 검토회의와는 별도의 스케줄로, 개발 진행 중인 상품을 체크해 필요한 지시를 내리거나 직원들과 의논하는 시간을 갖기 위해서다. 이처럼 그는 상품의 콘셉트를 정하는 것에서부터 생산에 이르기까지, 가전ㆍ생활잡화 분야의 모든 과정에 세세한 관심을 쏟고 있다. 경우에 따라서는 매장 진열대 디자인과 같은 판매와 관련된 부분까지 직접 챙긴다.

생활 현장 속에 들어가 관찰한다

상품개발에 착수하기 전, 먼저 해야 할 일은 어떤 상품이 필요한지 파악하는 일이다. 무인양품은 소비자의 목소리를 수렴하기 위해 다양한 채널을 가동하고 있다. 물론 일반적인 마케팅 조사나 모니터링도 병행한다. 그 과정에서 파악된 소비자의 의견이 개발에 촉매 역할을 한다. 때로는 후카사와의 제안으로 개발이 시작되는 경우도 있다.

이처럼 상품이 개발되는 계기는 다양하지만 그중 무인양품이 가장 중요하게 생각하는 조사 방법은 '옵저베이션observation'이다. 말 그대로 '관찰'이다. 제품 기획 담당자, 디자이너 등 상품개발에 관련된 직원이 소비자의 집을 직접 방문해 실제로 제품이 어떻게 사용되고 있는지 관찰하는 것이다. 디자인 싱킹design thinking의 툴로서도 주목받고 있는 방식이다.

"옵저베이션을 효과적으로 수행하기 위해서는 서로 다른 분야의 사람으로 팀을 꾸릴 필요가 있어요." 생활잡화부 소속 오토모 다카히로의 말이다. 2014년 초에 실시한 옵저베이션에서는 3명으로 구성된 팀을 여러 개 꾸려 소비자의 집을 방문했다. 전자·아웃도어 부서 팀장인 오토모 다카히로는 하우스 웨어 디자이너, 패브릭 머천다이저와 한 팀이 됐다. 각 팀은 '욕실 주변 상태, 침실 수납, 손목시계나 열쇠를 두는 자리' 등 복수의 테마를 정해 옵저베이션을 실시한다. 제품이 어떤 식으로 쓰이고 있는지 관찰하면서, 눈에 띄는 점이나 의문 사항이 있으면 거주자에게 질문한다. "제품 하나하나를 개별적으로 보는 것도 중요하지만 실제 거주자와 대화하면서 생활의 공기를 감지해내는 것이 더 중요하다"고 오토모 다카히로는 말한다.

그의 말에 따르면, 같은 분야 담당자만으로 팀을 구성하면 아무래도 주목하는 포인트나 발견하는 것들이 비슷해진다. 다른 분야의 사람들로 팀을 구성해야 보다 폭넓은 시점에서 새로운 것을 발견할 수 있다고 한다.

생활의 공기를 피부로 느낀다

옵저베이션 대상을 선정할 때는 가족이나 친척 등 팀원과 가까운 사이의 가정을 선택하는 것이 좋다. 서로의 눈을 신경 쓰는 사이라면 아무래도 옵저베이션 시작 전에 정리정돈을 하기 마련이다. 그래서는 생활 그대로의 모습을 관찰할 수 없다.

옵저베이션을 보완하는 방식 중에는 '사례 사진 모집 제도'라는 것이

있다. 전국 무인양품 가맹점주의 협력이 필요한 방식이다. 일례로 최근에는 전국 가맹점주에게 연락해 현재 자신의 집에서 사용 중인 멀티탭 사진을 모집한 적이 있다. 사례 사진 모집 방식은 옵저베이션과는 달리 생활의 분위기를 느낄 수 없다는 단점이 있지만 많은 사례를 모을 수 있다는 장점이 있다. 멀티탭의 경우 약 100여 건의 사진 자료를 본사가 수집할 수 있었다. 그 사진을 토대로 알게 된 사실은 멀티탭을 침대 헤드보드 같은 곳에 걸쳐둔 채 어중간한 상태로 쓰는 경우가 많다는 점이었다. 어떻게든 지금 상황을 보완하고 보다 스마트한 디자인으로 만들기 위해 현재 무인양품은 새로운 멀티탭 개발을 검토 중에 있다.

상품은 때로 개발한 입장에선 생각지도 못한 방식으로 쓰이기도 한다. 그리고 그 안에 새로운 상품개발을 위한 힌트가 숨어 있기도 하다. 무인양품이 옵저베이션 방식을 시작한 지는 얼마 되지 않았다. 그러나 그 과정에서 얻은 힌트를 활용한 '무인양품다운 상품'이 멀지 않은 미래에 줄지어 탄생하지 않을까.

고문위원단 미팅

고문위원단 4명

회장·임원

월 1회

굳이 결론을 내지 않는다. 회사 내외부의 이슈에 대해 폭넓고 허심탄회한 의견을 나눈다. 가치관을 공유하는 모임이다.

가나이 마사아키 회장

3개년 상품 계획 → 당해년도 계획

옵저베이션

상품개발 직원이 직접 소비자 가정을 방문해 각종 생활용품을 어떻게 사용하고 있는지 관찰한다. 본격적으로 도입한 지 얼마 되지 않은 방식이지만 앞으로 점점 더 중요한 방식이 될 것으로 예상된다.

※무인양품 카테고리 중 생활잡화 부분 제품의 개발 과정을 그림으로 정리했다.

무인양품 소비자 중에는 상품에 대한 의견, 불만을 적극적으로 표명하는 사람이 많다. 무인양품에는 이러한 소비자 의견을 수렴하기 위한 다양한 채널이 있다.

무인양품은 상품개발에 매우 적극적이다.
생활잡화 담당 고문위원 후카사와 나오토가 주마다 상품개발 과정을 체크하고 조언한다.
한 달 세 번의 샘플 검토회의를 실시한다.

**후카사와 나오토
위클리 체크&
어드바이스**

한 달 총 3회 실시하는 샘플 검토회의는 상품개발의 이정표가 되어주
고 있다. 후카사와 나오토는 검토회의와는 별도로, 매주 금요일마다 출
근해 개발 중인 제품에 관한 안건을 체크하고 조언한다.

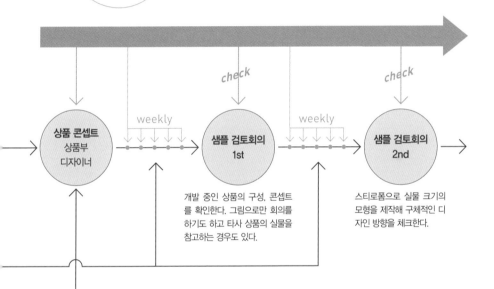

check

check

상품 콘셉트
상품부
디자이너

weekly

**샘플 검토회의
1st**

weekly

**샘플 검토회의
2nd**

개발 중인 상품의 구성. 콘셉트
를 확인한다. 그림으로만 회의를
하기도 하고 타사 상품의 실물을
참고하는 경우도 있다.

스티로폼으로 실물 크기의
모형을 제작해 구체적인 디
자인 방향을 체크한다.

소비자의 요구

매장	소비자와 직접 접하는 매장 직원을 통해 고객의 소리를 모은다.	
홈페이지 **전화**	**생활을 위한 양품연구소** **ARS 고객 상담실**	홈페이지를 통해 의견과 요구사항을 수집하는 '생활을 위한 양품연구 소'(89페이지 참조). 전화 문의 창구인 'ARS 고객 상담실'
각종 리서치	리서치 회사를 통해 일반적인 마케팅 조사도 한다.	
모니터링	주로 상품 개선을 목적으로 한다. 실제로 제품을 사용하게 한 후 의견을 모은다.	

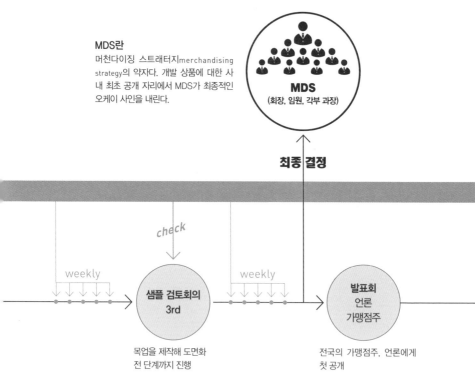

MDS란
머천다이징 스트래터지merchandising
strategy의 약자다. 개발 상품에 대한 사
내 최초 공개 자리에서 MDS가 최종적인
오케이 사인을 내린다.

MDS
(회장, 임원, 각부 과장)

최종 결정

check

weekly

weekly

**샘플 검토회의
3rd**

목업을 제작해 도면화
전 단계까지 진행

**발표회
언론
가맹점주**

전국의 가맹점주, 언론에게
첫 공개

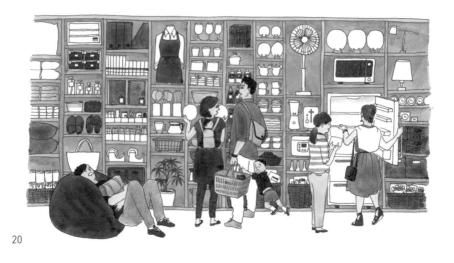

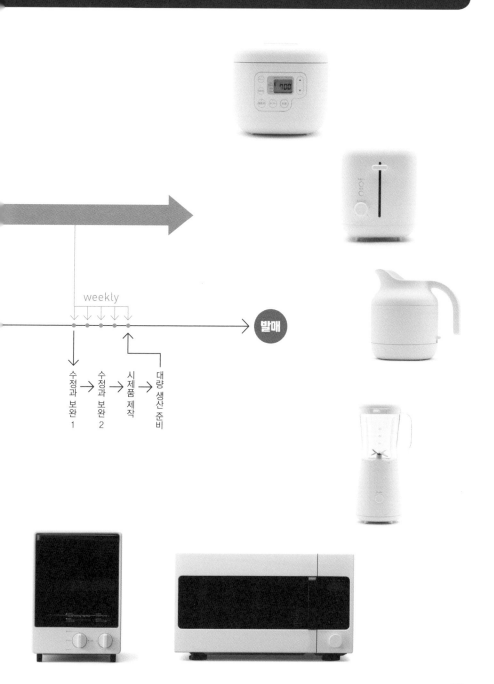

weekly

발매

수
정
과
보
완
1
→
수
정
과
보
완
2
→
시
제
품
제
작
→
대
량
생
산
준
비

옵저베이션 실시 예

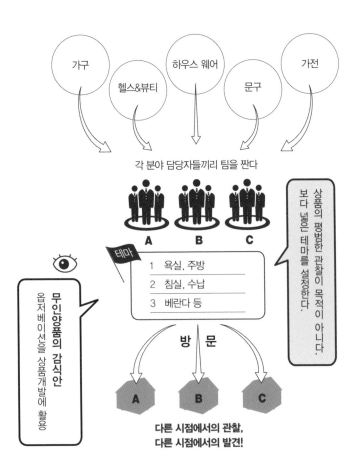

가구

헬스&뷰티

하우스 웨어

문구

가전

각 분야 담당자들끼리 팀을 짠다

A B C

테마

1 욕실, 주방

2 침실, 수납

3 베란다 등

상품의 평범한 관찰이 목적이 아니다. 보다 넓은 테마를 설정한다.

무인양품의 감식안
옵저베이션을 상품개발에 활용

방 문

A B C

다른 시점에서의 관찰,
다른 시점에서의 발견!

옵저베이션을 보완하는 수단

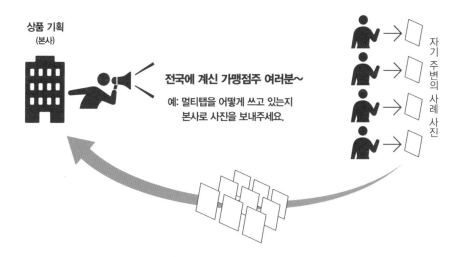

상품 기획
(본사)

전국에 계신 가맹점주 여러분~

예: 멀티탭을 어떻게 쓰고 있는지
본사로 사진을 보내주세요.

자기 주변의 사례 사진

무인양품,
변화하는 주방가전

무인양품은 2014년 봄, 주방가전의 새로운 시리즈를 발표했다.
세계시장을 겨냥해 발표한 새 가전 시리즈는 무인양품이 생각하는
가전의 '본모습'을 구체화하고 있다.

밥솥에 꼭 붙어다니는 게 주걱이지만 의외로 어디 둬야 할지 곤란한 경우가 많다.
전기밥솥 뚜껑이 대부분 곡선이기 때문에 주걱을 놓고 쓰기에는 애매하기 때문이
다. 무인양품은 밥솥 윗면을 평평하게 디자인해 주걱을 올려놓을 수 있게 했고 조
작버튼은 전면에 배치했다.

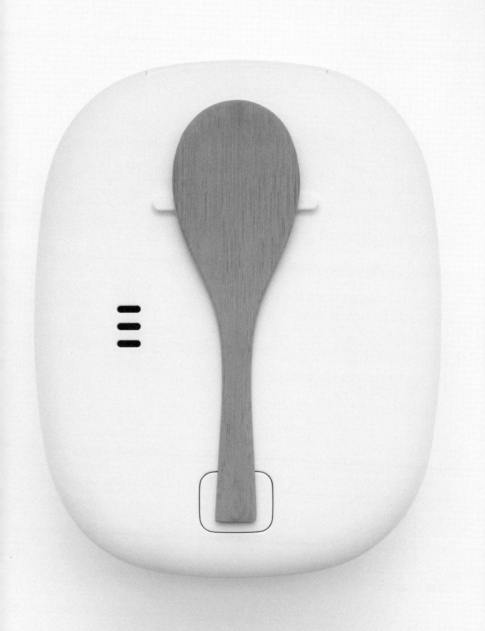

무인양품은 2014년 3월 6일부터 순차적으로 주방가전의 새 라인업을 발표하기 시작했다. 냉장고, 오븐렌지, 미니 오븐, 토스터, 전기밥솥, 전기주전자, 전기믹서 등 총 11개로 구성된 라인업이다. 새 라인업 개발은 2012년 겨울부터 시작됐다. 이 라인업이 개발된 가장 큰 이유는 냉장고 재발매를 원하는 소비자의 뜨거운 요구 때문이었다. 2007년까지 무인양품은 심플한 손잡이가 달린 냉장고를 판매했다.(30쪽 참조) 그러나 이 냉장고의 위탁 제조업체가 생산라인을 철수하게 되면서 냉장고 판매를 중단할 수밖에 없었다. 하지만 그 후로도 소비자의 문의와 재발매 요청이 끊이지 않았다. 판매가 종료된 지 몇 년이 지났지만 한 주에 한두 건은 냉장고에 관한 의견이 접수되고 있는 상황이다. 이렇듯 무인양품은 잠재적으로 소비자의 강한 요구가 주방가전 분야에 있

왼쪽부터 토스터, 주걱 거치대가 있는 전기밥솥,
제분까지 가능한 전기믹서,
전기주전자, 미니 오븐, 전자렌지

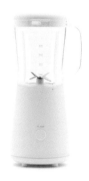
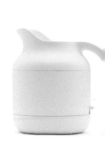

다는 것을 파악하고 있었다.

한편 후카사와 고문위원은 프로덕트 디자이너의 입장에서 최근 일본 가전 업계가 정체되어 있다는 느낌을 받았다. 한국과 중국 브랜드가 진출하면서 일본 가전 업계는 매출 감소에서 벗어나지 못하고 있는 상황이었다. 그 상황을 극복하기 위해 일본의 가전 브랜드들은 고기능성에 의한 차별화를 꾀하고 있었다. 그러나 후카사와 고문위원은 "고기능화 경쟁은 브랜드와 소비자 모두를 만족시키지 못하는 경쟁"이라고 말한다. 업체는 마진이 적은 생활 가전에 개발 재원 모두를 투자할 수 없는 상황이다. 게다가 소비자가 반드시 고기능 가전을 필요로 하는 것도 아니다. 오히려 고기능 가전에 적응하지 못하는 소비자도 많다.

후카사와는 '가전제품은 생활 도구다. 솥이나 냄비 같은 영역에 위치

하는 가전이어도 좋다'는 생각을 가진 프로덕트 디자이너다. 그래서 그는 가나이 마사아키 사장(당시)을 직접 만나 "무인양품 가전을 완전히 새로 고쳐보자"는 제안을 했다. 대규모 프레젠테이션을 했던 것도 아니었고, 그저 자신의 생각을 설명하는 간단한 자료와 몇 분간의 대화만으로 사장의 오케이 사인이 떨어졌다. 후카사와 고문위원은 이렇게 말한다.

"이렇게 의사결정이 빠른 까닭은 양품계획의 조직이 심플하기 때문입니다. 디자이너가 기업 보스와 직접 이야기를 나눌 수 있는 환경이 존재한다는 것이 중요하죠. 그것도 귀찮은 절차 없이, 아이디어가 떠오르면 바로 회장과 연락할 수 있는 기업이라는 것. 일본에 이런 기업은 흔치 않습니다."

해외 사업 전개를 가속화하다

무인양품이 새로운 가전 개발을 할 수 있었던 배경 중 다른 하나는 해외 사업 전개를 가속화하고 있는 상황도 한몫했다. 이미 그 당시 무인양품의 중국 매장 수는 100개를 넘어선 상태였다. 또한 2017년이 되면 해외 매장수가 일본 매장수를 상회할 것으로 전망한다.

원래 무인양품은 일본 내의 한 공장과 협의해 그 공장의 생산 라인 일부를 이용하여, 무인양품의 규정대로 상품을 만드는 방식을 채택하고 있었다. 그러나 생산 라인이 해외로 이전되면서 무인양품이 요구하는 조건을 맞출 수 있는 국내 공장 수가 적어졌다. 또한 일본 내 생산 업체를 통해 해외 공장으로 생산을 위탁하게 되더라도 수수료를 지급해

야 되는 상황이 발생한다. 즉 가격을 높게 책정할 수밖에 없기 때문에 상품 가격이 올라갈 수밖에 없다.

벽과 일체가 되는 가전, 테이블 위에 남는 가전

그러나 지금은 해외 업체의 생산기술이 발전해 무인양품이 직접 생산 위탁을 할 수 있게 됐다. 물론 이를 위해서는 어느 정도 규모의 단위 생산이 필요한데, 비슷한 시기에 무인양품이 아시아권으로 진출하게 되면서 이 문제도 어느 정도 해결됐다. 매장 수가 늘어나면 늘어날수록 큰 단위로 생산이 가능하기 때문이다. 이처럼 생산 환경이 정비된 것도 새로운 가전 시리즈 개발을 가능하게 한 배경 중 하나다.

그렇다면 '솥이나 냄비 같은 가전'이란 어떤 것을 말하는 걸까. 후카사 와는 "기술이 발전하면서 인간의 생활도 질서정연해지고 있습니다. 그 속에서 가전제품도 점점 벽과 일체화되어가고 있지요"라고 말한다. 예로 들어, 예전에는 거실에 자리를 차지하고 있던 TV를 이제는 벽에 걸 수 있게 됐다. 에어컨이나 조명도 벽 속으로 들어가면서 존재감을 잃어가고 있다. 후카사와는 말한다. "이런 경향 속에서 마지막으로 테이블 위에 남는 건 심플한 기능을 가진, '도구'로서의 주방 가전이 아닐까요?"

가전제품의 이러한 진화에 맞춰, 벽에 가까운 것일수록 방의 일부로 녹아들 수 있게 각진 디자인으로, 사람에 가까운 것일수록 몸에 녹아들 수 있게 둥근 디자인이어야 한다는 것이 후카사와의 디자인 철학이다. 무인양품 신 가전 시리즈도 그 철학이 반영된 결과다. 벽 가까이 위치

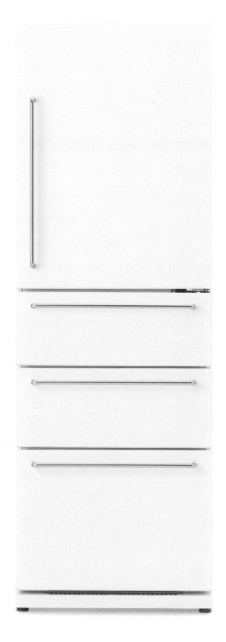

냉장고는 벽에 가까이 두고 쓰는 제품이기 때문에 사각의 심플한 모습으로
디자인했다. 심플한 둥근 봉으로 손잡이를 만들어 달았다. 상단의 세로 손잡
이 연장선상에 하단의 가로 손잡이 끝을 맞춰 단정한 디자인으로 완성했다.

하는 냉장고나 오븐렌지 같은 제품은 네모난 느낌으로, 몸 가까이 두고 쓰는 전기주전자나 전기밥솥 같은 가전은 둥근 느낌으로 디자인을 완성했다.

특별한 디자인은 아니지만 냄비나 솥은 자연스레 생활과 어우러지며 조용히 그곳에 존재한다. 무인양품의 가전 또한 마찬가지다. 가전이 주변과 조화를 이루며 존재하는 풍경, 그 속에서 드러나는 것은 '이것으로 충분하다' '이 정도가 딱 좋다'고 하는, 덜어내는 '마이너스의 미학'이다.

무인양품의 신 가전 시리즈는 시장에서 큰 반향을 불러왔다. 2014년 3월부터 8월까지, 전년 대비 60%의 매출 상승을 기록했다(구 사양 상품과 비교).

무인양품의 가전은 국가별 현지화 전략을 따르지 않고 전 세계 동일한 사양으로 판매된다. 이는 밀어붙이기식 전략이 아니라 조심스럽게, 그러나 강하게, '그들이 생각하는 가전은 어떤 것인지, 그것을 통한 풍요로운 생활이란 어떤 것인지' 그들의 생각을 제품에 담아 전하고 있다.

가격경쟁에 휘말릴 거라면
가전을 만드는 의미가 없다

무인양품은 무인양품만의 글로벌 디자인 전략을 추진한다.
고문위원단 멤버 후카사와 나오토에게 가전 개발의 배경을 물었다.

Interview

———

닛케이디자인 후카사와 씨가 무인양품에서 맡고 있는 역할은 무엇인가요?

후카사와 나오토 저는 무인양품에서 세 가지 역할을 맡고 있습니다. 그중 하나가 고문위원단 역할이죠. 가나이 마사아키 회장, 간부들과 매월 한 차례씩 만나 다양한 주제로 대화를 나누고 있어요. 고문위원은 네 명으로 구성되어 있는데 각자 전문분야가 다릅니다. 저는 주로 프로덕트 관련 업무를 맡고 있어요. 최근의 이슈나 무인양품에서 내놓은 주제로 논의하는 경우도 있고, 앞으로 이런 작업을 해야 하는 게 아니냐고 내가 제안하는 경우도 있습니다. 내가 중요하다고 생각하는 부분에 대해 의견을 말하기도 하죠. 회사와 고문위원이 서로의 주제를 가지고 쌍방의 생각을 확인하는 자리입니다.

후카사와 나오토 프로덕트 디자이너. 1956년 야마나시 현 출생.
1980년 다마 미술대학 프로덕트 디자인학과 졸업. 1989년 미국으
로 건너가 디자인 컨설팅 기업 '아이데오IDEO'에 입사했다. 1996
년에는 아이데오 도쿄 지사장을 역임했으며 2003년 아이데오 퇴
직 후 '나오토 후카사와 디자인NAOTO HUKASAWA DESIGN'을 설립
했다. 다마미술대학 종합 디자인학과 교수로 후학을 양성하고 있
으며 2010년부터 2014년까지 〈굿디자인상〉 심사위원장을 역임했
다. 2012년부터 일본민예관 관장직에 재직 중이다.

© 마루모 도모루

프로덕트 디자이너

후카사와 나오토

두 번째는 무인양품의 모든 제품에 대한 디렉팅입니다. MD나 내부 디자이너가 진행하는 상품개발에 의견을 달고 전체의 방향성에 대해서 조언하고 있습니다.

세 번째는 개별 상품의 구체적인 디자인을 생각합니다. 경우에 따라서는 제가 상품을 기획하는 경우도 있어요.

이 세 가지 역할 중에서 이번의 신 가전 개발 프로젝트는 무인양품의 생각과 제 제안이 맞아떨어져서 실현된 거라 할 수 있습니다.

가전을 새롭게 디자인해야겠다고 생각한 이유는 뭔가요?

최근 2~3년 사이, 일본 가전 산업은 어려운 상황에 처해 있어요. 일본의 기술력이 약화됐기 때문은 아닙니다. 해외 브랜드의 제조 품질이 향상되면서 글로벌한 가격경쟁에 휘말려 일본 가전이 본래 지니고 있던 강점을 발휘할 수 없게 된 거죠. 신흥경제국 시장을 겨냥한다면 단순한 기능만으로 충분하다는 의견도 있습니다. 앞으로는 가전제품이 점점 더 생활잡화에 가까워지겠다 싶었죠.

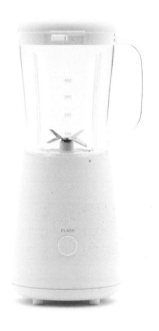
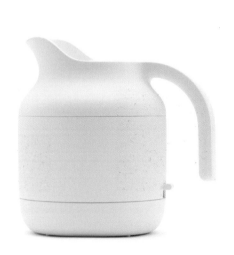

'생활잡화를 취급하는 기업이기에 만들 수 있는 가전을 개발해도 좋겠다'는 생각을 몇 년 전부터 해오던 중이었습니다. 하지만 품질을 고려해 일본 내의 제조업체에 생산을 맡기게 되면 비용이 높아져버리죠. 이래서는 무인양품이 생각하는 가격을 매길 수 없었습니다. 하지만 최근 들어 해외 제조업체의 기술력이 크게 향상되면서 저렴한 비용으로 생산을 위탁할 수 있게 됐어요. 이런 상황이라면 '무인양품다운 가격'을 매길 수 있겠다 싶었습니다.

가격 안정화를 위해 국내시장은 물론, 높은 판매량이 예상되는 글로벌 시장도 염두에 두고 계획을 정비해나갔습니다. 그 당시 무인양품이 중국 등 아시아 지역으로 진출하던 시기였기 때문에 애초부터 세계시장을 겨냥하고 신 가전 시리즈가 기획된 측면도 있습니다. 나라별로 실정에 맞게 개발하는 것이 아니라 글로벌 스탠더드가 될 수 있는 제품을 개발했고, 각 제품을 통일감 있게 디자인했습니다.

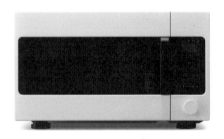

무인양품이 개발 중인 가전이 타사의 것과 다른 점은 무엇인가요?

이제 가전은 '냄비'나 '솥' 같은 존재라 할 수 있어요. 한편으로는 그렇게 돼야만 살아남을 수 있다는 말이기도 합니다.

공기청정기나 에어컨 같이 복잡한 가전은 이미 벽의 일부처럼 주택설비와 일체화되고 있습니다. 테이블 위에 남는 가전제품은 '도구'로서 노출되는, 단순한 기능을 가지고 일상적으로 사용되는 것에 한정될 거예요.

예를 들어 식빵처럼 크기가 일정한 것을 다루는 토스터 같은 가전은 결코 작아질 일이 없습니다. 반드시 식빵과 같은 크기가 필요하기 때문에 바뀔 수가 없는 것이죠. 이러한 가전이야말로 무인양품이 개발해야 하는 것들입니다.

불필요한 기능을 가능한 없애고 필요한 기능만 탑재해 적정 가격으로 시장에 제공하고 싶었죠. 이런 가전이라면 해외 시장에서도 반드시 수요가 있을 것이고 가격경쟁에 함몰될 일도 없을 테니까요.

기능으로 승부하지 않는다는 말씀이시군요.

기능으로 승부하다 보면 어느 브랜드든 고만고만한 제품이 되고 맙니다. 결국은 가격경쟁으로 가게 되는 거죠. 이래서는 누구에게도 득이 되지 않아요. 오히려 최근에는 냄비나 솥이 더 비싸게 팔리기도 합니다. 무인양품이 가격경쟁에 뛰어들 거라면 가전을 만드는 의미가 없는 거죠.

"디자인을 통일한 것은 전 세계에서 통용되는
스텐더드한 제품이 되길 바랐기 때문이다."

후카사와 나오토

다른 브랜드와 비교했을 때 무인양품 가전은 밋밋한 인상을 줄 수도 있어요. 가전제품 매장에서 소비자의 눈에 띄기 위해서는 외형을 화려하게 할 필요가 있거든요. 하지만 그런 가전을 주방에 가져다 놓으면 브랜드마다 디자인이 다르기 때문에 어수선해지고 맙니다.

무인양품은 같은 맥락으로 가전을 디자인했기 때문에 실제 주방 안에 놓고 봤을 때 통일감을 느낄 수 있어요. 또한 무인양품 매장에서만 판매하기 때문에 여러 가전을 어떻게 배치해야 할지 참고도 할 수 있죠. 이런 점을 부각한다면 새로운 부가가치를 창조할 수 있으리라 봅니다.

물론 가전에서도 '무인양품답다'는 것이 중요합니다. 지극히 심플하기 때문에 언뜻 보면 디자인하지 않았다고 볼 수도 있어요. 그러나 사실은 엄청난 디자인 작업의 결과물입니다. 형태면에서 세세한 부분까지도 꼼꼼히 체크하죠. 디자인을 중심으로 하는 이런 개발 방식이 기능을 강조하는 방식보다 사실 설계 면에서는 더 어렵습니다. 실제로 몇 번이나 위탁 생산 업체와 언쟁을 벌였으니까요.

디자이너로서의 관점을 경영에 반영하려면 어떻게 해야 할까요?

경영자의 브레인이 되고자 하는 디자이너라면 아이디어나 의견을 단순히 말로 해서는 안 됩니다. 비즈니스나 상품에 대한 제안을 할 때도 가능한 구체적으로 또는 시각적으로 보여줄 필요가 있어요.

디자이너란 시각화에 뛰어난 사람이기 때문에 금세 구체화할 수 있어야 하죠. 그림을 그려 보여주더라도 마지막 '선'까지 제대로 마무리해서 그려 넣어 전체를 명확하게 제시해야 합니다. 그래야 경영자를 이해시킬 수 있어요.

디자이너는 수치적인 것을 이해하지 못할 거라 생각하는 경영자도 있지만, 그렇지는 않아요. 경영자가 디자이너를 조언자로 생각할 수 있다면 보다 더 많은 기업이 성장할 수 있을 겁니다.

3D프린터가 개척하는
새로운 가능성

무인양품 디자인에 3D프린터가 가세하면서
새로운 상품을 창조하려는 움직임을 보이고 있다.
간소하고 보편적인 무인양품 디자인이기에 가능한 것들이다.

Column

디자인 회사 '다쿠토 프로젝트Takt Project'는 3D프린터를 이용한 독특한 서비스를 개발해 제품 제작의 새로운 가능성을 연 회사다. 무인양품과 같은 기성 제품에 다쿠토 프로젝트가 개발한 부품을 연결하여 전혀 새로운 상품을 만들어내는 것이다. 다쿠토 프로젝트가 웹사이트에서 부품을 3D데이터로 제공하면 이용자는 3D프린터로 부품을 출력한 뒤 기존 제품에 조립해 새로운 제품으로 사용할 수 있다.

새로운 마켓을 창조했다는 의미도 있고, 3D데이터만을 이용자에게 제공하기 때문에 쓸데없는 부품 재고를 떠안을 필요도 없다. 또한 어떤 부품이 잘 팔리는지 웹사이트를 통해 금세 파악할 수 있는 장점도 있다. 무인양품의 제품에 다쿠토 프로젝트의 부품을 연결해 새로운 제품을 탄생시킨 것을 일명 '샘플링 프로덕트3-pring product'라 한다.

부품 장착으로 새롭게 변신하는 플라스틱 용기

초록색 연결 부품은 샘플링 프로덕트의 좋은 예다. 무인양품에서 꾸준히 사랑받고 있는 투명 플라스틱 박스를 나무 소재의 봉과 연결하는 '고무발' 부품이다(42쪽 참조). 이 부품을 추가하면 플라스틱 박스가 테이블이나 받침대로 변신 가능하다.

파란색 소형 커넥터(44쪽 참조)는 여러 개의 플라스틱 박스를 연결해 보다 편리하게 정리 가능한 수납꽂이를 만들어낸 예다.

또한, 플라스틱 용기에 빨간색 부품(46쪽 참조)을 붙여 전등갓으로 변신시킨 예도 있다. 여기에 LED조명을 달고 불을 밝히면 플라스틱 소재의 독특한 램프가 된다. 또한 같은 플라스틱 용기라 하더라도 파란색이나 노란색 등 다른 모양의 부품(46쪽 참조)을 장착하면 여러 용기를 쌓아 올려 사용할 수 있는 새로운 수납함이 된다. 개별 플라스틱 박스일 때보다 더 쓰기 편한데다가 인테리어 면에서도 뛰어난 수납함으로 재탄생한 것이다.

투명 플라스틱 상자와 나무 소재의 봉을 연결하는
세 종류의 초록색 '고무발' 부품을 개발했다.

둥근 봉에 초록색 고무발을 끼워 플라스틱 상자 하부에 연결했다.
또한 금속으로 받침부의 강도를 높여 플라스틱 상자의 새로운 기능
을 만들어냈다.

이외에도 심플한 탁상시계에 스탠드 부품을 추가해 전혀 새로운 시계로 재창조하거나, 밋밋한 디자인의 스피커에 커버 부품을 씌워 컬러풀하게 탈바꿈시킨 예도 있다.

이 예시들의 공통적인 특징은 기존 상품을 완성품이 아닌 부품이나 소재의 하나로 봤다는 점이다. 그리고 3D데이터로 새로운 부품을 추가해 기존의 것과 전혀 다른 제품으로 재창조했다는 점이다. 부품의 색 또한 이용자의 취향에 따라 바꿀 수 있다. 다양한 부품을 선택해 기존 제품을 재구성하고 새롭게 변모시키는 것이다. 그야말로 '샘플링'이라는 이름에 걸맞는 제품이다.

관람객에게 큰 호응을 얻은 '샘플링 프로덕트3-pring product' 전시회

"3D프린터는 새로운 시장의 창조라는 가능성을 품고 있습니다. 하지만 현재로서는 높은 수준에까지 이르지는 못했어요. 이번에 시도한 샘플링 프로덕트는 3D프린터를 이용한 새로운 제조방식에 대한 우리의 제안입니다. 앞으로도 이런 형태의 제안을 계속해나갈 생각이에요."

타쿠토 프로젝트의 요시즈미 사토시 대표의 말이다.

타쿠토 프로젝트가 기성 브랜드 중 제일 먼저 무인양품의 제품들을 선택했다. 무인양품의 기존 제품 치수에 맞게 부품을 설계해 3D데이터로 제작한 것이다. 타쿠토 프로젝트가 무인양품을 제일 먼저 선택했다는 것은 그만큼 무인양품 디자인이 보편성을 띠고 있다는 이야기다.

3D데이터는 '솔리드웍스solidworks사'의 제품으로 출력한다. 3D데이터 표준 포맷인 IGES나 STEP 기준에 대응하도록 설계했기 때문에 이용

기존의 플라스틱 상자에 사용할 수 있는
파란색 소형 커넥터를 개발했다.

플라스틱 상자 여러 개를 이 부품으로 연결하면
다양한 물건을 정리할 수 있는 커다란 상자가 완성된다.

자도 편하게 사용할 수 있다. 더러 상품의 3D데이터를 다운로드할 수 있는 웹사이트가 있지만, 개인이 개발한 상품에 머무는 수준이기 때문에, 본격적인 3D데이터 시장이 열린 것은 아니다. 요시즈미 대표는 향후 3D데이터 사업에 큰 기대를 하고 있다.

"웹사이트에서 3D데이터를 판매하는 형식이기 때문에, 구매자가 상품평을 올린다거나 구매자끼리의 커뮤니티가 형성되는 등 잠재적인 수요에 대한 탐색도 가능합니다. 웹사이트에서 어떤 식으로 3D데이터를 제공해나갈 것이냐는 문제를 포함해서 아직은 앞으로의 전략을 정비하는 단계이긴 하죠. 하지만 3D데이터를 활용한 거대한 기회가 펼쳐지리라는 것만은 분명합니다."

2015년 봄 도쿄 시부야에서 개최한 전시회에서 타쿠토 프로젝트는 관람객으로부터 큰 호평을 받았다. '샘플링 프로덕트'를 테마로 한 전시였다. 아직 시작 단계지만 요시즈미 대표는 이 전시회를 통해 확실한 반응을 거머쥘 수 있었다.

그러나 숙제도 많다. 3D프린터로 제작한 상품을 허용범위를 넘어선 방식으로 사용한다거나, 출력하는 3D프린터에 따라 상품의 품질 등을 보증할 수 없게 되는 경우도 생기기 때문이다.

어떤 수요가 있는지, 어떤 상품에 어떤 부품을 추가하면 어떤 제품이 완성될 것인지, 앞으로도 타쿠토 프로젝트는 새로운 시장을 창조하기 위해 매진해갈 생각이다.

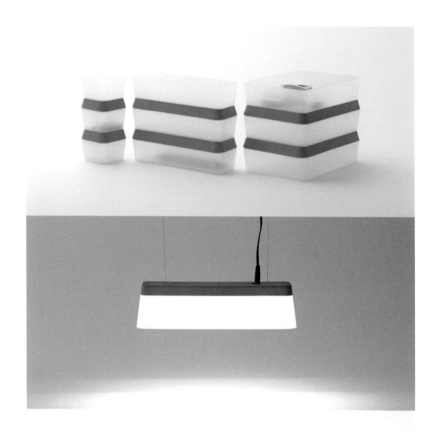

투명 플라스틱 용기에 맞춰 설계한 파란색 부품을 조립하면 같은 용기 여러 개를 쌓아 올려 사용할 수 있다.(위) 투명 플라스틱 용기에 빨간색 부품을 추가하고 LED조명을 달았다. 이 부품을 추가하면 평범한 플라스틱 통이 전등갓으로 변신한다.(중간) 짧은 다리가 달린 노란 부품을 개발해 플라스틱 용기 밑에 부착했다. 평범한 플라스틱 통에 노란색 부품이 추가되면서 인테리어 용품 느낌이 난다.(아래)

'사람을 망치는 소파' 이렇게 탄생했다

Column 2002년 발매해 지금까지 약 100만 개의 누적 판매량을 기록 중인 '푹신 소파'는 무인양품을 대표하는 스테디셀러다. 여전히 화제를 불러일으키고 있는 이 소파는 '너무 편해 한번 앉으면 일어나기 싫다'며 네티즌 사이에서는 '사람을 망치는 소파'라고 불릴 정도다. 이 소파를 만든 시바타 후미에 프로덕트 디자이너에게 개발 당시의 상황과 무인양품 디자인에 대해 물었다.

─────

닛케이디자인 '푹신 소파'는 어떻게 만들어졌나요?

시바타 후미에 당시 무인양품과 '공상생활'(지금의 'CUUSOO SYSTEM')이 공동 프로젝트를 진행하고 있었어요. 하나의 주제에 대해 여러 디자이너가 디자인을 제안하면 인터넷으로 고객의 의견을 반영해 상품화하는 프로젝트였죠. 제가 참여했던 프로젝트 테마는 '좌식생활'이었습니다. 그때는 무인양품에 가구 제품이 별로 없었어요. 그래서 너무 가구 같은 제품은 무인양품 라인업으로 어울리지 않다는 생각이 들었죠. 잡화와 가구의 중간이라고 할까요? 의자도 아니지만 방석이나 쿠션도 아닌, 그 둘 사이를 이어주는 상품이 무인양품다운 게 아닐까 생각했죠. 일단은 그 점을 염두에 두고 시제품을 만들었어요. 미립자 비즈 대신 콩을 속에 넣기로 하고 커버로는 스트레치 소재의 천을 준비했어요. 그

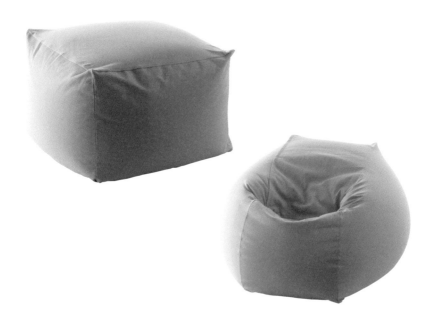

런데 웬일인지 생각보다 천이 작아서 속을 전부 감쌀 수가 없었습니다. 밖에는 엄청난 태풍이 불고 있어서 천을 사러 갈 수 있는 상황도 아니었죠. 그래서 집에 있던 면 소재 손수건으로 부족한 부분을 덧대 만들어봤습니다. 그랬더니 놀랍게도 신축성이 다른 천을 번갈아 이으면 때로는 의자처럼, 때로는 몸을 감싸는 쿠션처럼 다양하게 사용 가능한 소파가 만들어진다는 걸 알게 됐어요. '의자와 바닥을 아우르는 중간적 제품'. 당초 추구하던 콘셉트에 꼭 들어맞는 디자인이 탄생되는 순간이었죠.

무인양품에 대해 개인적으로 어떤 이미지를 갖고 계신가요?

그 당시 무인양품에는 자유로운 발상을 받아들이는 문화가 많았어요. 약간 '느슨한' 부분이 있었죠. '푹신 소파'는 그런 무인양품의 분위기가 잘 반영된 프로젝트였다고 할 수 있어요.

요즘 무인양품 디자인에는 그런 '느슨함'이 거의 없죠. 홈페이지 사진만 보고 주문해도 구매자는 자신의 상상과 거의 일치하는 상품을 받아볼 수 있을 거예요. 그만큼 요즘 상품은 완성도가 뛰어납니다. 무인양품은 엉성한 만듦새로 소비자를 실망시킨다거나 소재 사용에 무신경하는 일이 없어요. 택배로 물건을 받은 후 '사진과 이미지가 다르다'는 소리가 나오지 않을 만큼, 디자인에 대한 신뢰도가 높은 상품을 만들죠. 당시와 같은 주제로 지금의 무인양품에 어울리는 상품을 디자인하라는 의뢰를 받는다면 아마도 전혀 다른 제품을 제안하지 않았을까 싶네요.

해외 클라이언트를 만날 때마다 무인양품 이야기가 늘 화제에 오르곤합니다. 무인양품 디자인을 가볍게 하나의 스타일로 보는 것이 아닌, 일본이 자랑하는 하나의 문화가 되었다는 느낌이에요. 직업이 프로덕트 디자이너다 보니 상품에 눈이 가는 경우가 많지만, 어떤 문화를 만들기 위해서는 '커뮤니케이션', 그러니까 광고나 카탈로그에서 상품이나 기업 이념을 어떻게 전달할 것이냐는 부분과 매장 디자인 등에서 고객과의 다양한 접점을 정교하게 디자인해야 합니다.

일본을 대표하는 디자이너들이 다양한 관점에서 '무인양품다움'이 뭔지 고민하고 주변을 면밀히 관찰하고 있어요. 어떤 면에서는 경영자와

무척 비슷한 시점에서 말이죠. 무인양품이 성장을 계속하고 있는 까닭은 그 때문이라고 생각합니다. 많은 사람에게 사랑받고 질리지 않는 브랜드로 성장할 수 있는 원동력이기도 합니다.

시바타 후미에
생활가전부터 일용잡화, 의료기기, 호텔 건축의 토털 디렉션에 이르기까지, 폭넓은 영역에서 활동 중이다. '오므론 헬스케어'에서 출시한 온도계 '겐온쿤' '나인 아워즈9h'의 캡슐 호텔 등을 디자인했다. 〈마이니치디자인상〉 등 다수의 상을 수상했다. 무사시노 미술대학에서 교수로 재직중이며, 2015년도 〈굿디자인상〉 심사위원 부위원장을 역임했다.

무인양품, 심플한 디자인의 권리

Column 심플한 디자인은 여러 사람에게 사랑받지만 양날의 칼이기도 하다.
양품계획은 무인양품 상품과 비슷한 타사 상품의 판매중지를 위해
소송을 벌였으나, 받아들여지지 않았다. 심플한 게 옳다고 보는 무인양품.
그 디자인을 둘러싸고 벌어진 지적재산권 소송에 대해 살펴보자.

무인양품에서 판매 중인 유백색의 반투명 수납 케이스는 무인양품 브랜드 이미지의 한 축을 담당하는 간판 상품이다. 무인양품의 수납 케이스를 모르는 사람은 없지 않을까.

무인양품은 군더더기 없는 심플한 디자인에 반투명 재질을 사용한 여러 상품을 판매하고 있다. 무인양품 브랜드 이미지를 형성해준 것은 화려한 디자인의 대척점에 위치하는, 디자인에 주장하는 바가 없는 '노 디자인'에 있다.

무인양품의 수납 케이스는 '특별히 특징이랄 게 없는 디자인'을 특징으로 하는 상품이라 할 수 있다. 그러나 특징 없는 상품이라 하더라도 시장에서 히트하면 유사 상품이 출현하게 마련이다.

심플한 디자인의 권리를 보호받을 수 있을까? 수납 케이스를 판매중인 양품계획이 이와 유사한 수납 케이스를 제조, 판매 중인 회사 '신와

伸和'에 대해 2004년 '수납 케이스 제조판매 중지 및 손해배상 청구권'[1]을 제소한 일이 있다.

두 회사의 수납 케이스는 얼마나 유사한가

무인양품의 수납 케이스와 신와의 수납 케이스는 매우 유사하다(53쪽 상단 참조[2]).

가로로 길쭉한 직육면체 모양에 본체와 서랍으로 구성된 수납 케이스는 이 두 상품 이외에도 여럿 존재한다.(53쪽 하단 참조) 그러나 신와의 케이스는 본체 측면의 세부 형태에서 무인양품 케이스와 다른 점이 있긴 하지만 유백색 반투명 소재와 손잡이 형태 등은 거의 똑같다. 일반 소비자라면 라벨이 붙은 두 케이스를 가까이 두고 비교하지 않는 한 구분하기 힘들 정도다. 이처럼 가장 심플한 형태의 상품 디자인을 모방했을 때 지적재산권은 보호받을 수 있을까?

비슷한 디자인의 상품이 여러 회사별로 존재한다 하더라도, 그중 두 회사의 상품 디자인이 눈에 띄게 비슷하다면 소비자는 두 상품을 같은 브랜드의 상품으로 오인할 수 있다. 이런 상품이라면 법으로 보호받아야 한다.

1　도쿄 지소 2004년 4018 부정경쟁행위 금지 등 청구소송 사건(판결일: 2004.1.31)

2　수납 케이스 상품 중에는 사이즈별로 포개어 쌓을 수 있는 형태의 제품이 무인양품이나 신와의 제품 외에도 여러 종류가 있다.

무인양품 수납 케이스

신와 수납 케이스

이런 반투명 수납 케이스 중에는 비슷한 디자인을
흔히 찾아볼 수 있다.

반투명이 아니더라도 손잡이 부분에 공통점이
있는 상품도 있다.

디자인은 현행법 넘어선 도덕성의 문제다

무인양품이 소송을 건 재판의 쟁점은 부정경쟁방지법 2조 1항 1호에 규정된 '상품등표시商品等表示'[3] 즉, 디자인의 차별성에 있었다. 무인양품 케이스가 '상품등표시성商品等表示性'을 갖추었느냐의 여부가 중요했다.

물론 상품의 형태(디자인)란 것이 그 상품의 브랜드를 드러내는 것이 목적은 아니다. 그러나 상품의 형태가 다른 상품과 구별되는 독특한 점이 있다거나, 오랫동안 독점적으로 사용되었다거나, 짧은 기간이더라도 상품 디자인에 대한 적극적인 광고 활동을 펼쳤을 경우에는 상품의 형태가 '상품등표시'로서 수요자 사이에서 넓게 인식되었다고 판단되면 부정경쟁방지법의 보호를 받을 수 있다.

그러나 법원은 무인양품의 손을 들어주지 않았다. 무인양품의 수납 케이스가 가지고 있는 각 부분의 형태가 기존에 널리 알려져 있다는 것이 이유였다. "무인양품의 수납 케이스는 이런 종류의 수납 케이스에서 보편적으로 볼 수 있는 흔한 형태라고 할 수 있으며, 그 형태 전체가 주는 인상도 보편적인 것"이고 "다른 상품과 식별할 수 있는 독특하고 특징적인 형태를 가진다고 볼 수 없다"며 "상품등표시성을 갖췄다고 보기는 어렵다"고 판단했다. 흔한 디자인인 까닭에 이 규정에 해당되지 못한다는 것이다.

디자인 보호 관점에서 봤을 때 부정경쟁방지법의 이 규정은 지나치게

3　부정경쟁방지법 2조 1항 1호에서는 타인의 널리 알려진 상품에 대해 그 디자인(형태)과 유사한 상품을 제조, 판매하면서 타인의 상품 혹은 영업과 혼동을 불러일으키는 행위를 부정경쟁행위의 하나로 규정하고 있다.

장벽이 높다. 그 외에도 이른바 '데드 카피(모방 상품)'로부터 상품 디자인을 지키기 위한 규정[4]이 부정경쟁방지법에 있지만, 출시 후 3년으로 기간이 한정되어 있는데다가 상품의 통상적인 형태는 제외되어 있어 무인양품의 수납 케이스는 이에 해당되지 않는다.

무인양품의 수납 케이스가 의장권意匠權을 소유하고 있다면 신와의 수납 케이스 디자인이 유사하다고 판단될 가능성도 있지만, 해당 디자인권은 신와가 청구한 무효심판사건[5]에 의해 무효 처리됐다. '창작의 용이성'[6]이 무효 판단의 이유가 됐다.

현행법의 테두리 안에서 봤을 때, 법원의 판단은 타당할 수 있다. 그러나 사진을 보면 알 수 있듯, 두 업체의 케이스 디자인은 대단히 유사하다. 왜 무인양품의 케이스 디자인이 전혀 보호받지 못하는지 의아해하는 사람도 많을 것이다.

브랜드나 디자이너가 이미 유사 디자인이 존재하는 상품을 신규 개발한다면, 일부러라도 기존 상품과는 다른 디자인으로 상품을 개발해야 하는 것이 맞지 않을까? 이러한 문제는 법적 문제보다는 도덕성의 문제로 접근해야 할 것이다.

와타나베 도모코/변호사

4 부정경쟁방지법 2조 1항 3호
5 무효심판사건(무효2003-35132), 심판취소청구사건(2003년 565, 판결일: 2004.6.2)
6 의장권 3조 2항

2

無印良品　無印

커뮤니케이션 디자인

일본이 버블경제로 치닫던 시대에

무인양품은 태어났다.

버블이 붕괴되고

사람들의 인식이 바뀐 지금도

여전히 무인양품은 사랑받고 있다.

변치 않는 철학을 조용히 전해가면서.

변하지 않는 자세,
일부러 유행과 거리감을 유지하다

무인양품은 탄생부터 지금까지, 단 한 번도 방향성에 흔들림이 없었다.
무인양품의 디자인이 시간과 공간을 넘어 보편성을 획득한 이유이기도 하다.

무인양품은 '무인양품이 존재하는 이유'를 소비자에게 전하려는 기업이다. 무인양품은 무인양품이라는 기업, 아니 무인양품과 관련된 모든 사람들의 생각을 담아 기업광고 '무인양품이 전하는 메시지'를 내보낸다.

무인양품은 2002년 '무인양품의 미래'라는 제목으로 기업광고를 시작했다. 무인양품이 궁극적으로 지향하는 '이것으로 충분하다'라는 자신들의 비전을 제시했다. 또한 자신들이 고가 정책을 지향하는 브랜드도, 값싼 노동력을 이용해 저가 상품을 대량생산하는 브랜드도 아님을 담담히 이야기했다. 그들이 말하는 무인양품은 최적의 소재와 적절한 가격, '있는 그대로'를 중시한 궁극의 디자인을 지향하는 기업이다. 이는 창업 당시부터 한 번도 변한 적 없는 무인양품의 철학이다. 그들은 해마다 이러한 기업광고로 발신해왔다. 큰 소리로 자랑하는 일 없이, 겸허하게 그리고 정중하게.

광고의 메시지를 읽다보면 그 사상의 토대가 어디에 있는지 명확하게 전해진다. 광고 이미지는 일부러 유행과 거리를 두고 있으며 많은 말을 하지 않는다. 광고 속 아득한 지평선이나 공원 벤치, 물레로 실을 잣는 손 등은 보는 사람에 따라 의미는 각양각색이다. 하지만 무인양품은 그 모든 의미를 집어 삼키고 고요히 거기에 멈춰 서 있다. 무인양품의 고문위원 하라 켄야는 이를 '공空, emptiness'이라 표현한다. 공은 일본 미의식의 중요한 모티프로, 무인양품이 일본 특유의 창작물임을 시사한다. 무인양품은 문화의 차이를 뛰어넘어, 같은 비주얼, 같은 메시지로 공감을 불러일으킨다. 이것이야말로 보편성을 획득한 무인양품의 진면목이다.

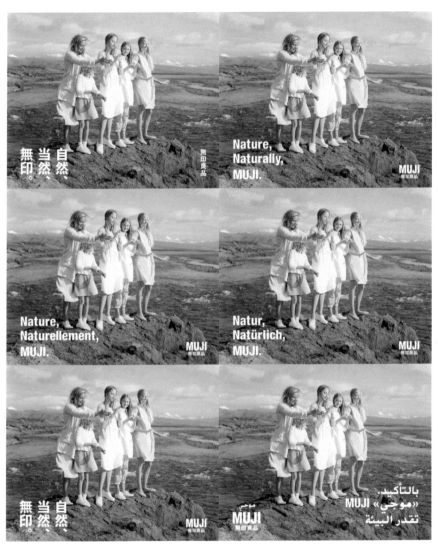

2014년 무인양품 기업광고는 일본뿐만 아니라 해외에서도 전개됐다. 일본용 광고에 쓰인 것과 똑같은 이미지와 메시지로 해외 광고를 만들었다. 진정한 가치란 국가와 지역의 장벽을 뛰어넘어 지지받는다는 것이 무인양품이 전하고자 하는 메시지다.

無印良品の商品の特徴は簡潔であることです。極めて合理的な生産工程から生まれる製品はシンプルですが、これはスタイルとしてのミニマリズムではありません。それは空の器のようなものです。つまり単純であり空白であるからこそ、あらゆる人々の思いを受け入れられる究極の自在性がそこに生まれるのです。省資源・低価格・シンプル・アノニマス[匿名性]・自然志向など、いただく評価は様々ですが、いずれに偏ることなく、しかしそのすべてに向き合って無印良品は存在していたいと思います。

多くの人々が指摘している通り、地球と人類の未来に影を落とす環境問題は、すでに意識改革や啓蒙の段階を過ぎて、より有効な対策を日々の生活の中でいかに実践するかという局面に移行しています。また、今日世界で問題となっている文明の衝突は、自由経済が保証してきた利益の追求にも限界が見えはじめたこと、そして文化の独自性もそれを主張するだけでは世界と共存できない状態に至っていることを示すもので、利益の独占や個別文化の価値観を優先させるのではなく、世界を見わたして利己を抑制する理性がこれからの世界には必要になります。そういう価値観が世界を動かしていかない限り、世界はたちゆかなくなるでしょう。おそらくは現代を生きるあらゆる人々の心の中で、そういうものへの配慮とつつしみがすでに働きはじめているはずです。

一九八〇年に誕生した無印良品は、当初よりこうした意識と向き合ってきました。その姿勢は未来に向けて変わることはありません。

現在、私たちの生活のあり方は二極化しているようです。ひとつは新奇な素材の用法や目をひく造形で独自性を競う商品群。希少性を演出し、ブランドとしての評価を高め、高価格を歓迎するファン層をつくり出していく方向。もうひとつは極限まで価格を下げていく方向、最も安い素材を使い、生産プロセスをぎりぎりまで簡略化し、労働力の安い国で生産される商品群です。

無印良品はそのいずれでもありません。当初は「ノーデザイン」を目指しましたが、創造性の省略は優れた製品にはつながりないことを学びました。無印良品は「素」を旨とする究極のデザインを目指しながら、厳選した素材と製法、そして形を模索しながら徹底して省略します。つまり豊かな素材や加工技術は吟味して省略していきます。一方で、無印良品は低価格のみにはしません。最も賢い低価格帯を実現していきます。

このような商品をとおして、北をさす方位磁石のように、無印良品は生活の「基本」と「普遍」を示し続けたいと考えています。

無印良品

無印良品の未来

　無印良品はブランドではありません。無印良品は個
性や流行を商品にはせず、商標の人気を価格に反映さ
せません。無印良品は地球規模の消費の未来を見とお
す視点から商品を生み出してきました。それは「これ
がいい」「これでなくてはいけない」というような強い
嗜好性を誘う商品づくりではありません。無印良品が
目指しているのは「これがいい」ではなく「これでいい」
という理性的な満足感をお客さまに持っていただくこ
と、つまり「が」ではなく「で」なのです。
　しかしながら「で」にもレベルがあります。無印良品
はこの「で」のレベルをできるだけ高い水準に掲げるこ

무인양품의 미래 無印良品の未来

무인양품은 브랜드가 아닙니다. 무인양품은 개성과 유행을 상품으로 삼지 않고 상표의 인기를 가격에 반영시키지 않습니다. 무인양품은 소비의 미래를 멀리 내다보며 상품을 만들어왔습니다. 무인양품은 '이것이 좋아' '이것이 아니면 안 돼'처럼, 강한 기호성을 유발하는 상품 생산 방식을 바라지 않습니다. 무인양품이 목표로 하는 것은 '이것이 좋아'가 아니라 '이것으로도 좋아' '이것으로 충분하다'라는 이성적인 만족감을 고객에게 안겨드리는 일입니다. 즉 '-이'가 아닌 '-으로도'가 무인양품의 목표입니다.

하지만 '-으로도'에도 수준이 있습니다. 무인양품은 '-으로도'의 수준을 가능한 높이 끌어올리는 것을 목표로 삼고 있습니다. '-이'에는 희미한 에고이즘과 불협화음이 숨어 있지만 '-으로도'에는 억제와 양보를 포함한 이성적인 마음이 움직이고 있습니다. 한편으로는 포기나 작은 불만족이 '-으로도'에 포함되어 있을지도 모릅니다. 때문에 '-으로도'의 수준을 높인다는 것은 그런 포기나 작은 불만족을 불식시켜가는 일이기도 합니다.

'이것으로도 좋아'라는 차원을 창조하는 것, 그리고 명확하게 자신감 가득 찬

'이것으로도 좋아'를 실현하는 것. 그것이 바로 무인양품의 비전입니다. 이를 목표로 무인양품은 약 5000개 아이템에 달하는 상품을 철저히 검토하며 무인양품의 새로운 품질을 실현해나가고 있습니다.

무인양품 상품의 특징은 간소하다는 것입니다. 지극히 합리적인 생산 공정 속에 탄생된 무인양품 제품은 극히 심플합니다. 그렇지만 하나의 단순한 스타일로 미니멀리즘을 따르고 있는 것은 아닙니다. 말하자면 빈 용기 같은 것입니다. 단순하며 비어 있는 것이어야만 다양한 생각을 받아들일 수 있는 궁극의 유연성이 생겨나기 때문입니다. 자원 절약, 낮은 가격, 단순함, 익명성, 자연 지향 등 무인양품에 대한 평가는 다양하지만 그 어디에도 치우침 없이, 그러나 그 모든 것들과 마주하며 존재해가고자 합니다.

많은 사람들이 지적하듯, 지구와 인류의 미래에 그늘을 드리우는 환경문제는 이미 의식개혁이나 계몽의 단계를 넘어, 보다 실현가능한 대책을 일상 속에서 어떻게 실천하느냐의 국면으로 옮겨가고 있습니다. 오늘날 세계 곳곳에서 문제되고 있는 문명의 충돌 또한 마찬가지입니다. 자유경제가 보증해오던 이익

의 추구에도 한계가 보이기 시작했으며, 문화의 독자성만을 주장해서는 세계와 공존할 수 없는 상태에 이르렀습니다. 앞으로의 세상에 필요한 것은 이익의 독점이나 개별 문화의 가치관을 우선하지 않고 세계를 바라보며 이기심을 억제하는 이성적 가치관입니다. 그런 가치관이 세상을 움직여가야만 세계는 제대로 나아갈 수 있을 것입니다. 아마도 지금을 살아가는 많은 사람들 가슴속에 이미 그에 대한 배려와 조심스런 마음이 싹트기 시작했을 것입니다.

1980년에 탄생한 무인양품은 처음부터 이러한 의식과 마주해왔습니다. 그리고 미래를 향한 무인양품의 자세 또한 변치 않을 것입니다.

오늘날 우리 생활을 둘러싸고 있는 상품은 양극화되어 있습니다. 하나는 새로운 소재를 다룬다거나 눈길을 끄는 디자인으로 독자성을 겨루는 상품군입니다. 이런 상품군은 희소성을 연출해 높은 가격을 환영하는 팬층을 만들어가는 방식을 선택합니다. 또 하나는 극한까지 가격을 낮추는 방식입니다. 가장 싼 소재를 쓰고 생산과정을 마지노선까지 간소화해 노동 임금이 낮은 나라에서 생산되는 상품군입니다.

무인양품은 그 어느 쪽도 아닙니다. 당초 무인양품은 '노 디자인'을 추구했지만 창조성을 생략하는 것이 뛰어난 제품과 연결되지 않는다는 것을 배웠습니다. 무인양품은 최적의 소재와 제조 방법, 형태를 모색하며 '기본'을 중시하는 궁극의 디자인을 목표로 합니다.

또한 무인양품은 낮은 가격만을 목표로 하지 않습니다. 불필요한 과정은 철저히 생략하지만 새로운 소재나 가공기술은 여유롭게 음미해 도입합니다. 즉 '여유로운 저비용 정책', 가장 현명한 저가격대를 실현해나가고 있습니다.

앞으로도 무인양품은 이런 상품을 통해, 북쪽을 가리키는 나침반처럼 생활의 '기본'과 '보편'을 제시해나가고자 합니다.

茶室と無印良品

写真は国宝、慈照寺・東求堂「同仁斎」。茶室の源流であり、今日言われる「和室」のはじまりとなった空間です。通称銀閣寺の名で親しまれている慈照寺は、室町末期に、足利義政の別荘として建てられました。義政は応仁の乱という長い戦乱に嫌気がさして、将軍の地位を息子に譲り、京都の東の端で静かに書画や茶の湯などとの離れを深めていく暮らしを求めたのです。応仁の乱は日本の歴史は新しい局面を開いていくことになります。

書斎・書院造りと呼ばれるこの部屋には、明かりとりの障子の手前に「書き物をする張り出し」がしつらえられています。張り出しの脇の壁には、書籍や道具の類が渡されています。ひさしが長く、深い陰翳を宿す障子ごしの光が美しく、深い陰翳を宿す東求堂に、障子の格子や畳の縁などで生み出されるシンプルな構成は、まぎれもなく日本の空間のひとつの原形な...

今日、同仁斎が国宝に指定されている理由もここにあります。この同仁斎で義政は茶を味わい、ひとり静かに心を遊ばせたのでしょう。義政の茶に交わったとされる侘び茶の開祖、珠光もおそらくはこの部屋を訪れたはずです。

茶の湯は、室町末期から桃山時代にかけて確立化びや質素さに日本独自の価値を生み出す試みでした。茶祖、珠光、豪華さや「唐物」を尊ぶ姿を離れ、冷え枯れたものの風趣に「侘び」に美を見い出しました。さらに武野紹鴎は「日本風」すなわち簡素な造形に複雑な人間の個性を託すものの見方を探究します。やがて千利休こそ、茶の空間や道具、作法は一幅の掛け軸にいたるまでを簡素にしようとする「見立て」を招きました。そこに何かを見よう、そこに造形やコミュニケーションの無辺の可能性の見立てていくことができる。

このような美意識の系譜は古田織部、小堀遠州など、後の時代の才能たちに引き継がれ、ともに日常の道具に、そして「桂離宮」のような建築に日常づいています。加えて、現代の日本にもそれは受け継がれており、簡素の中に価値や美意識を見つけることができます。

写真の中央に鎮座している器は無印良品の白磁の器。これは日本で生まれた美意識の幼原にせまるひとつの見立てです。茶室と無印良品の、無印良品はシンプルですが誰にでも、そしてどこにでも置くことのできる自在性、つまり「見立て」によって無限の可能性を発揮できるものの在り方を目指しています。写真の茶碗も同様、伝統的な白磁の産地、長崎の波佐見で誕生した一連の和の器が、いずれも際だってシンプルですが、日本の今日の食生活を考えつくし、あらゆる食卓への対応を考慮した末での簡潔さを体現しています。

五〇〇〇品目にのぼる商品で現代の多様な暮らしを見立てていく無印良品は、その活動の延長に「住まい」の形を探し始めています。衣料品、生活雑貨、食品など、今日の生活に向き合う製品はおのずと暮らしの形を結び、床や壁の材質、キッチンの在り方、収納の合理性、人それぞれの生活スタイルに対応する確実や居室の可能性を考えていくうちに「家」というテーマが見えてきました。現に住宅「木の家」の販売も開始していますが、それは住宅の家の実物を開発していくための、いわば住宅のの家、適切な素材と技術を用いて、資源や空間に恵まれない日本の住宅ですが、その形をおおらかに住まいの形を探し始めているのです。その見立てに恵まれた適切な自在性、あらゆるイマジネーションをない日本の住まいですが、その形をおおらかに自在性、それらを無駄なく生かした住まいであればこそ、あらゆるイマジネーションを発揮する資源に恵まれると考えます。

現在、白磁の茶碗とともに広告で紹介している茶室は、慈照寺・東求堂「同仁斎」、大徳寺玉林院「蓑庵」、同「霞床」、武者小路千家「官休庵」、同「山雲床」、大徳寺孤篷庵「直入軒」、同「山雲床」、武者小路千家「官休庵」。これらの空間に向き合います。

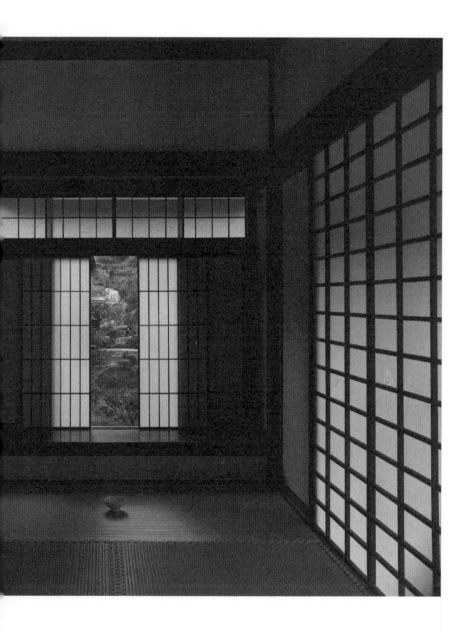

다실과 무인양품茶室と 無印良品

사진은 지쇼지慈照寺 한켠에 자리잡은 도큐도東求堂[1] 내의 다실 도진사이同仁斎입니다. 다실의 원류이자 일본 전통 다다미방의 시초가 된 공간이기도 합니다. 긴카쿠지銀閣寺라는 명칭으로 우리에게 친근한 지쇼지는 무로마치 시대(1336–1573) 말기, 아시카가 요시마사의 별장으로 지어진 곳입니다. '오닌의 난'이라 불리는 긴 전쟁에 염증을 느낀 요시마사는 쇼군의 자리를 아들에게 물려주고 교토 동쪽 끝에서 서화나 다도 등의 취미에 고요히 빠져드는 삶을 살길 원했습니다. 오닌의 난은 일본 역사를 이분하는 큰 전란이기도 했지만, '히가시야마 문화[2]'의 발단이기도 했습니다. 이를 기점으로 일본 문화는 새로운 국면을 맞이하게 됩니다.

도진사이는 요시마사가 많은 시간을 보낸 서재입니다. 쇼인즈쿠리[3] 형식을 따라 건축된 이 방에는 채광창 미닫이문 바로 앞에 책을 놓아두는 긴 탁자가 설치되어 있습니다. 미닫이창을 열면 한 폭의 그림 같은 정원의 풍경이 펼쳐지고 긴 탁자 옆 선반에는 서적이나 여러 도구가 놓여 있습니다. 미닫이문 너머 긴 차양 아래로 깊게 빛이 스며드는 풍경이나 미닫이의 격자무늬와 다다미의 윤

1 무로마치 막부 제 8대 쇼군 아시카가 요시마사의 개인 사원
2 선종의 영향이 강하게 침투한 문화 양식. '공'의 미의식을 정신적 기조로, 건축과 다도, 예술에 있어 소박하고 한가로운 미학을 추구했다.
3 서재를 건물 중심에 배치한 건축 양식. 무로마치 시대부터 근세 초엽에 걸쳐 성립된 건축양식

곽선이 만들어내는 심플한 구성은 그야말로 일본 공간의 원형이라 할 수 있습니다. 도진사이가 국보로 지정된 이유도 여기에 있습니다. 이런 도진사이에서 요시마사는 차를 음미하며 홀로 고요히 마음을 풀어놓았을 것입니다. 와비차侘茶[4]의 창시자 무라타 쥬코도 요시마사와 차를 나눴다 하니 아마 그도 이 방에 찾아들었을 겁니다.

다도茶道는 무로마치 말기부터 모모야마 시대(1574-1602)에 걸쳐 확립되었습니다. 대륙문화의 영향에서 벗어나 한가로움과 간소함이라는 일본의 독자적인 가치를 찾아내고자하는 시도이기도 했습니다. 다도를 재정비한 무라타 쥬코는 호화로운 분위기와 외국 문물을 경애하던 외래지향을 버리고 차분하고 원숙한 것들이 뿜어내는 정취, 즉 '와비侘び'의 의미를 찾아냈습니다. 또한 다도인 타케노 죠오는 '일본풍', 즉 간소한 조형에 복잡한 인간의 내면을 드러내는 방식에 대해 탐구했으며 센 리큐[5]에 이르러 다도 공간과 도구, 예절이 하나의 형식으로 정립됐습니다. 간소함과 고요함, 그리고 단순함만이 자신이 보고자 하는 이미지를 그곳으로 끌어들일 수 있습니다. 센 리큐는 사물을 보는 다양한 관점

4 다구나 예법 등 호화롭고 복잡하던 이전의 차 문화에 반해, 간소하면서도 깊고 차분한 정취를 중시하는 다도 형식

5 모모야마 시대의 다도인. 와비차의 완성자라 불린다.

속에서 조형과 커뮤니케이션의 무한한 가능성을 발견했던 것입니다.

이와 같은 미의식의 계보는 후루타 오리베, 고보리 엔슈 등 재능 있는 후세들에게 계승되었고 다도와 함께 일상 용품은 물론, 가쓰라리큐 같은 건축공간에도 깃들게 되었습니다. 물론 그 미의식은 지금까지도 계승되고 있습니다. 소박함이 가지는 가치와 미의식을 발견해가는 무인양품의 사상적 원류도 거기서 찾을 수 있습니다.

사진 한가운데 고요히 자리 잡고 있는 그릇은 무인양품의 백자 밥공기입니다. 이는 일본에서 태어난 미의식의 시원을 상상하게 하는 하나의 '시선'으로, 시대를 초월한 다실과 무인양품의 컬래버레이션입니다.

무인양품은 심플하지만 가격을 싸게 하는 식으로만 간략화를 추구하지 않습니다. 적절한 소재와 기술을 사용해 누구에게라도, 그리고 어디에서라도 쓰일 수 있는 유연함, 즉 어떻게 보느냐에 따라 무한한 가능성을 발휘할 수 있는 본연의 방식을 추구합니다. 사진 속 밥공기도 마찬가지입니다. 무인양품의 백자 그릇은 전통적인 백자 그릇 산지인 나가사키 현 하사미에서 태어났습니다. 무인양품의 백자 그릇은 어느 것 할 것 없이 극히 심플하지만, 오늘날 일본의 식생활을 생각하고 생각한 끝에, 다양한 식탁에서의 활용을 고려한 결과로 구현된 간소함입니다.

5000여 품목에 이르는 상품으로 현대의 다양한 생활을 상상하는 무인양품은

그 생활의 연장이란 의미에서 '주거'의 형태를 찾기 시작했습니다. 의류, 생활 잡화, 식품 등 지금의 생활과 마주한 제품들은 저절로 삶의 형태를 그려갑니다. 바닥과 벽의 재질, 주방의 방식, 수납의 합리성, 사람마다 다른 생활 스타일에 대응할 수 있는 침실과 거실의 가능성을 생각해가던 중, 무인양품의 눈에 '집'이라는 테마가 보이기 시작했습니다. 그래서 무인양품은 '나무의 집'이라는 주택도 판매하기 시작했습니다. 예전에는 좁고 불편하다 하여 일본 주택이 '토끼장'이라 불리기도 했습니다. 그러나 반대로 생각해보면, 자원과 공간이 여유롭지 못한 일본이기에 그것을 낭비 없이 살린 주거의 형태를 발견해낼 수도 있습니다. 아마도 주택의 근원적 모습은 다실에서 보이는 유연함, 다양한 상상력을 받아들일 수 있는 간소함에 있을 것입니다.

도진사이를 비롯해, 현재 광고에서 백자 밥공기와 함께 소개하고 있는 다실은 다이토쿠지 교쿠린인의 다실인 '가스미도코세키'와 '사안', 다이토쿠지 고호우안의 다실인 '지키뉴켄'과 '산운죠', 무샤코지센케의 다실 '간큐안'입니다.

2005년의 첫 시작점, 무인양품은 다시 한 번 이런 공간들과 마주하고 있습니다.

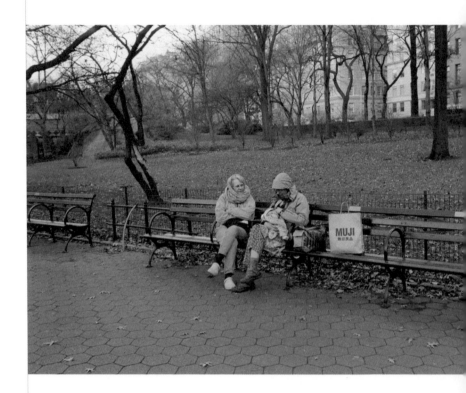

まれてきた無印良品は、一年後のSOHOの一つ
店、そして最新のチェルシー三号店とともに、いっ
かりニューヨークの街になじんでいきました。しか
しながら、通りからながめる無印良品のお店は、
日本のそれと全く同じ。どこに行っても、変わら
ないペースで、簡素の美を、静かに湛々と漏いあげ
ています。

二〇〇八年に無印良品はこれらの都市に新しい
お店を出しました。世界のメトロポリス、ニュー
ヨーク。かつては東ローマ帝国の首都コンスタン
ティノープルとして、またローマ帝国の首都
として約千五百年の長きにわたって世界の中心と
して君臨した都イスタンブール。そしてまさに世
界文明の中枢をつくったローマ。さらには、今後の
世界文化の新機軸を担おうとした北京。この四都
市に、無印良品はくしくも同じ年に出店を果たし
ました。アジアの東の端の文化と美意識がこうし
て世界の人々の意識や容
に溶け込んでいるのです。まるで水のように。
無理をしないこと、低価格を目指す
こと。しかしそれでも豪華さやかさはなく、
純粋であり続けることで、全ての人々の普通の健
やかな水は、年月を
重ねることで、山をも削り、時には大きな自然の
力の現れとして岩をも砕く力を発揮します。その
ような力を秘めながら、あくまで世界の
隅々へ、人々の求める場所に、広がって行きたいと
考えています。

世界は今、低調な経済の話題の中に沈み込んで
います。しかしこういう時にこそ、基本と普遍を
丁寧に見つめ直し、一人でも多くの方々の暮らし
に寄り添うことができればと願っています。どう
か安心して、ゆっくりしたペースでいきませんか。
無印良品はいつも水のように、あなたの暮らしを
応援しています。

水のようでありたい

無印良品

ニューヨークのセントラルパーク、午後三時。十日前に生まれたばかりという娘を抱いたお母さんとお祖母さんが、薄日のさすベンチに腰掛け

마치 물이 그러하듯 水の上うでありたい

오후 3시, 뉴욕의 센트럴파크. 열흘 전에 태어났다는 딸을 품에 안은 엄마와 할머니는 엷은 햇살이 비치는 벤치에 앉아 느긋한 시간을 보내고 있습니다. 세계는 지금 거칠게 불어대는 대불황의 태풍 속에 있지만, 인간의 행복이란 경기의 좋고 나쁨에 상관없이 변하지 않는 보편적 모양새를 띠고 늘 그곳에 있었습니다.

뉴욕 40번가에 위치한 《뉴욕 타임스》 본사 빌딩은 전혀 새로운 모습을 보여주고 있습니다. 건축가 렌조 피아노가 설계한 이 아름다운 빌딩은 뉴욕의 새로운 랜드마크가 되었습니다. 그리고 이 빌딩 1층에 무인양품 뉴욕 2호점이 입점해 있습니다. MoMA(뉴욕현대미술관)의 뮤지엄숍을 통해 대중과 친숙해진 무인양품은 작년에 소호 1호점, 최근에 첼시 3호점을 열며 뉴욕 거리에 조화롭게 스며들고 있습니다. 거리에서 바라보는 뉴욕의 무인양품 매장은 일본의 그것과 무엇 하나 다르지 않습니다. 뉴욕에서도 무인양품은 고요히, 그리고 담담히 간소함의 아름다움을 전해주고 있습니다.

2008년 무인양품은 뉴욕, 이스탄불, 로마, 베이징에 매장을 열어 새로운 시장에 진출했습니다. 세계의 메트로폴리스인 뉴욕. 동로마 제국의 수도이자 오스만투르크의 수도로 1500년 동안 세계의 중심으로 군림하던 이스탄불, 이른바 세계 문명의 중추였던 로마. 그리고 앞으로 세계 문화의 새로운 축을 담당해나갈 베이징. 기묘하게도 무인양품은 같은 해 이 네 도시에 새로운 매장을 열었습니다. 아시아 동쪽 끝의 문화와 미의식이 세계로 퍼져가는 풍경을 보고 있자면 정말

이지 감개무량하고 자랑스러움에 가슴이 고동칩니다. 이미 무인양품은 그 모든 도시에서 없어서는 안 될 존재로 자리 잡고 있습니다. 그리고 각 지역 사람들의 의식과 생활에 융화되어 있습니다. 마치 물이 그러하듯 말입니다.

무리하지 않는 것. 일부러 애쓰지 않는 것. 생활에 궁리를 거듭하고, 군더더기를 덜어내고, 가능한 낮은 가격을 목표로 하는 것. 그러나 그럼에도 호화롭거나 파워풀한 브랜드에 결코 뒤지지 않을 간소함의 미를 추구해나가는 것.

무인양품은 물과 같은 브랜드가 되고 싶습니다. 물은 평온하고 꼭 필요하며 언제나 사람 곁에서 휴식과 도움을 제공합니다. 술처럼 화려하거나 향수처럼 사람을 매료시키지는 않지만 그 순수함과 지속성을 통해 모든 사람의 보편적 건강에 도움을 주는 존재입니다. 온화한 물은 세월의 흐름에 따라 산을 깎기도 하고, 때로는 커다란 자연의 힘을 드러내듯 바위를 깨트리는 힘을 발휘하기도 합니다. 무인양품은 그런 힘을 숨겨둔 물처럼, 어디까지나 유유히, 세계 구석구석, 사람들이 원하는 곳으로 퍼져나가고자 생각합니다.

세계는 지금 저성장으로 인한 경제 문제로 침울해지고 있습니다. 그러나 이런 시대이기에 무인양품은 기본과 보편을 차분히 재검토하며 한 명이라도 더 많은 사람들의 생활과 함께할 수 있기를 바랍니다. 편안한 마음으로 조금 천천히 가보는 건 어떨까요? 물이 그러하듯, 무인양품은 언제나 당신의 생활을 응원합니다.

무인양품의 강점은
'감화력感化力'에 있다

다나카 잇코에게서 무인양품 아트 디렉션 일을 이어받은 하라 켄야.
고문위원이자 아트 디렉터로서 무인양품을 어떻게 보고 있는지 물었다.

———

닛케이디자인 무인양품 커뮤니케이션 디자인에서 가장 중요하게 생각하는 점은 무엇인가요?

하라 켄야 무인양품의 가장 강력한 힘은 설득력이 아닌 '감화력'입니다. 상품을 손에 쥔 순간 "아, 이런 세계가 있었구나" "이것으로도 충분하구나" 하고 알아차리게 하는 힘을 감화력이라 할 수 있어요. 그걸 알아차린 순간 그 사람의 가치관에는 커다란 전환이 일어납니다. 상품의 배경에 있는 가치관이나 철학이 전해지기 때문이죠.

디자인이 아름답다거나 기능적이라거나 콘셉추얼하다거나 하는 그런 류의 문제가 아닙니다. 인류가 쌓아온 커다란 지혜의 축적물과 만난다는 것. 무인양품에는 그런 역동성이 있습니다. 테이블을 만들 때, 의자를 만들 때, 어떤 소재를 골라 어떤 식으로 만들어야 좋은 물건이 완성

그래픽 디자이너

하라 켄야

하라 켄야 1958년 출생. 무사시노 미술대학 교수. 일본 디자인센터 대표. '사물'의 디자인과 마찬가 지로 '과정'의 디자인도 중시하며 활동하고 있다. 2002년부터 무인양품 아트 디렉션을 담당하고 있 다. 1998년 나가노동계올림픽 개·폐막식 프로그 램, 2005년 아이치 엑스포 포스터를 비롯해, 많은 대형 프로젝트에 참여했다.

© 마루모 도모루

"고객도 '한 명의 신여꾼'이 되게 하는, 그런 커뮤니케이션이 중요합니다."

하라 켄야

될 것인가. 이런 것들은 누가 혼자 생각해내서 도출된 결과물이 아닙니다. 오랜 역사 속에서 인류가 궁리해온 것, 그 집적물이 지금에 전해져온 것이니까요. 사물의 배경에는 그런 지혜의 집적물이 존재하고 있고, 무인양품은 바로 그 지점을 가리키고 있습니다.

이미 그런 것을 알고 있는 일본인으로서는 당연하다고 생각할 수 있는 부분입니다. 하지만 예를 들어 중국이라거나, 무인양품이 새롭게 진출할 지역에서도 '무인양품의 철학이란 이런 것이구나'라고 이해한 순간, 그 사람의 가치관이 조금씩 바뀌게 됩니다. 그 감화력이야말로 무인양품의 가장 큰 힘이라고 할 수 있어요.

또 하나, 여러 사람이 신여神輿(신을 태운 가마. 축제나 관련 행사 때 여러 사람이 신여를 메고 거리를 행진한다)를 멜 때 그렇듯 '다 같이 짊어진다'는 감각이 대단히 중요합니다. 현재 무인양품은 7000종 넘는 아이템으로 구성되어 있어요. 그중 특정 상품을 보고 '대단하다'는 생각이 들기보다는, 장대한 상품이 집적되어 있는 매장에 들어선 순간, 그 전체를 통해 무인양품의 가치관이 전해져야 합니다. 그걸 이상적이라 보고 있어요. 돌출된 것이 있어서는 안 되는 겁니다. 면봉 하나부터 링노트의 모양은 물론, 커뮤니케이션의 톤까지 포함한 그 모든 것이 무인양품 속에서 하나의 가치관으로 관통되어야 합니다.

또한 무인양품은 매장을 찾은 고객도 한 명의 '신여꾼'이 되어주길 바라고 있어요. 그러한 커뮤니케이션을 아트 디렉션 차원에서 중요하게 생각하고 있습니다.

———

상품, 매장을 비롯한 모든 부분이 마치 여럿이서 신여를 메듯 하나의 느낌으로 통일되어 있어야 한다는 말씀이군요.

그걸 위해 매달 한 번씩 고문위원단 미팅도 하고 있어요. 누구는 무엇을 담당한다, 이런 식의 분업 체계는 아닙니다. 예를 들어 회의 주제가 매장 관련일 때도 있고 커뮤니케이션 관련일 때도 있어요. 프로덕트 디자이너가 커뮤니케이션에 관한 이야기를 할 때도 있고 그 반대의 경우도 있죠. 고문위원단 멤버는 다들 전문성을 가지면서도 멀티 플레이어이기도 합니다. 또한 사회와의 다양한 접점을 가진 사람들로 구성되어 있어요. 그러니 그러한 접점에서 생겨난 발상을 무인양품의 미팅이나 기획에 가지고 오는 거죠.

미팅에서 부정적인 이야기는 가급적 하지 않으려고 합니다. 자잘한 일에까지 간섭하기 시작했다간 한도 끝도 없어지니까요.(웃음) '이런 걸 하면 좋지 않을까' '이런 방향이 좋지 않을까' 이런 식으로 미래의 프로

젝트를 생각하며 넌지시 수정해간다고나 할까요. 고문위원 미팅은 그런 분위기라 할 수 있겠네요.

무인양품의 감화력은 일본뿐만 아니라 전 세계에서도 통용됩니다. 하라 씨가 항상 말하는 '공'과 어떤 관련이 있을까요?

해외 사람들이 무인양품을 이해할 때 특히 중요한 개념이 '공'이라는 콘셉트입니다. 비슷해 보일 수도 있겠지만 공과 심플함은 서로 다른 개념이죠. 심플함이란 비교적 최근에 발견된 것으로, 고작해야 150년 전에 처음 생겨난 개념이에요. 서양에서는 시민혁명이 일어나 근대 사회가 시작되었는데, 그 속에서 탄생한 합리주의가 키워온 개념이 바로 심플함입니다. 일본 역시 서양을 통해 심플함을 배워왔지요. 하지만 서양이 심플함에 다다르기 약 300년 전, 사실 일본은 이미 '간소함'에 도착해 있었습니다.

무로마치 시대 후기, 이른바 '히가시야마 문화'가 완성됐던 시대의 이야기입니다. 이 무렵 쇼인즈쿠리, 다도, 꽃꽂이, 정원, 노能[1] 등이 무르익게 되는데, 덜어내고 덜어내 아무것도 없는 상태에 오히려 더 많은 이미지를 불러일으키는 힘이 있다는 사실을 이미 그때 깨닫고 있었습니다. 다도는 아무것도 없는 공간(다실) 안에 집주인과 손님이 마주합니다. 비록 아무것도 없지만, 수반에 벚꽃 이파리를 슬쩍 떨어뜨리는

1 간소한 무대에서 상연되는 일본 전통 가면극

것만으로도 만개한 벗나무 아래서 차를 마시는 이미지를 공유할 수 있어요.

노도 마찬가지입니다. 노에 사용되는 가면은 하나의 얼굴입니다. 그러나 거기서 분노나 슬픔, 기쁨 같은 감정을 찾아낼 수 있습니다. 아무것도 없는 공에서 다양한 이미지를 발견해 그것을 적절히 활용한다는 것. 이건 정말 엄청나게 큰 발견입니다.

무인양품은 단순히 장식을 덜어내 깔끔하게 만든다거나 모던하게 만드는 것을 추구하는 것이 아닙니다. 궁극의 '텅 비어 있음'을 추구하는 거죠. 여백이 많은 쪽이 더 좋다고 생각하는 겁니다. 쓰는 방식이나 이미지를 한정하지 않고 다양한 것들을 받아들일 수 있도록 말이죠. 스무 살 젊은이가 처음 자취를 시작할 때 고르는 테이블과 예순 살 된 부부가 자기 집 거실에 놓기 위해 고르는 테이블이 같은 것이어도 좋다는 겁니다. 테이블을 어떻게 놓는지, 어떻게 쓰는지에 따라 전혀 다른 분위기가 되니까요. 여백이 가진 유연성이 그것을 허용하기 때문입니다.

무인양품은 전 세계 어떤 문화권에 속해 있는 사람이 보더라도 '이것으로 충분하다'고 생각되는 물건을 만들고자 합니다. 공이라는 가치관은 동양의 것만은 아니라고 생각합니다. 세계로 확산될 수 있는 보편성을 가진 것이에요. 실제로 해외에 매장을 오픈할 때마다 '공에 대해 이야기를 들려달라'는 요청을 받습니다. 중국인 뿐만아니라 프랑스인도 그 개념을 굉장히 잘 이해해요. 인도 같은 경우, '제로'라는 개념을 최초로 발견한 나라라서 그런지 공에 대한 이해가 굉장히 빨랐습니다.

커뮤니케이션 디자인에서도 공은 중요한 것이겠군요?

가장 상징적인 것이 '지평선' 시리즈 포스터라고 할 수 있어요. 지평선이 보일 뿐, 아무것도 없습니다. '무인양품은 친환경입니다' '소재를 음미합니다' 등 큰소리로 말하지 않습니다. 아무 말 없이 고객과 눈을 맞출 뿐이죠. 무인양품의 커뮤니케이션은 기본적으로 이런 식으로 만들어집니다.

무인양품에 대한 해석은 고객에 따라 정말 다양합니다. 친환경이라 생각하는 사람도 있고 노 디자인의 심플함이 좋다고 생각하는 사람도 있어요. 그것을 전부 수용할 뿐, 구구한 설명은 하지 않습니다. 고객과 눈을 맞추지만 나머지는 전부 공으로 내버려두는 것이죠.

모델 선정, 문자의 조합, 사진의 톤, 카피라이팅에 이르기까지, 유행과

는 일체 선을 긋고 작업합니다. 텅 비어 있기 위해서는 유행과 거리를 둔다는 게 정말 중요하죠. 촌스러워져도 안 되고 최신의 것이어도 안 되는, 가장 어려운 포지션이기도 합니다. 컨트롤하지 않는다고 보일지도 모르겠지만, 보편성과 중용을 지키기 위해 실제로는 무척 정밀하게 컨트롤하고 있습니다.

앞으로의 무인양품에게는 어떤 과제가 남아 있을까요?

무인양품의 철학이 세계로 들불처럼 번져가기 시작했으니 나머지는 그냥 내버려두기만 해도 될까요? 그건 아닙니다. 소비자가 요구하는 수준, '이런 걸 원한다'는 욕망의 수준을 높여갈 필요가 있다고 생각합니다. 저는 이걸 '욕망의 교육'이라 불러요. 욕구의 수준을 높여가는 면에

서 무인양품이 영향력을 발휘할 수 있다면 더없이 훌륭하리라 봅니다. 무인양품의 레벨이란 고객의 레벨이기도 합니다. 고객의 생활 응용력, 마인드가 향상되면 무인양품에 대한 욕구나 요구도 올라가게 됩니다. 고객 욕구의 수준이 높다는 것이 무엇보다도 중요하지요.

저는 기업이나 제품을 나무라고 생각합니다. 이 경우 고객 욕구의 질이 토질이 되기 때문에 토양이 비옥하냐의 여부는 고객 욕구의 수준에 달려 있습니다. 그런 식으로 생각하면 유럽의 토양, 중국의 토양, 일본의 토양이 있을 테고, 마케팅이란 그 토양을 비옥하게 만들어가는 일이라 할 수 있습니다. 디자인의 궁극적인 목적은 욕망에 대한 교육이며 토양에 대한 영향력을 지니는 것이라 할 수 있어요.

일본의 토양을 봤을 때, 주택 설계에 대한 능력, 즉 '주택 응용력'이 유럽과 미국의 일반적인 수준에 비해 압도적으로 낮습니다. 주택 응용력이 낮은 곳에 무인양품의 7000여 아이템을 아무리 공급해봤자 자연스레 한계에 부딪치는 거지요.

그래서 무인양품은 '무지 하우스 비전MUJI House Vision'이라는 활동을 전개하고 있습니다. 집의 구조나 주거 방식을 중심으로 한 교육적 활동이지요. 땅값은 내려가고 빈집은 늘어나는 일본의 주택 시장을 봤을 때, 바로 지금이 주택 응용력을 높여가기 적절한 시기입니다. 앞으로는 주거를 위해 기존 건축물을 리노베이션하는 일이 일본에서도 당연해지리라 봅니다. 유럽이나 미국이 그런 것처럼 말이죠. 무인양품이 하는 일이 '이것으로 충분하다'는 지혜와 만나게 해주는 것이라면, 성숙한 주거 공간에서 기분 좋게 살아갈 수 있는 힘을 길러주는 교육 역시 무인양품의 역할이라고 생각합니다.

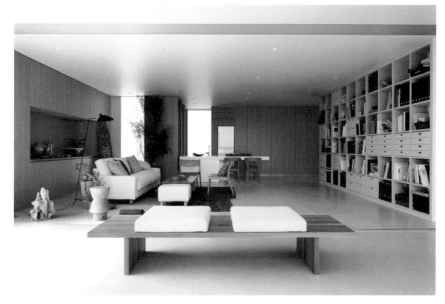

하우스 비전 '가구의 집'

《'무인양품의 집'을 만나러 갑니다「無印良品の家」に会いに》라는 책이 있어요. 가구 디자이너 고이즈미 마코토 씨와 잡지 《생활의수첩》 편집장 마쓰우라 야타로 씨가 '무인양품의 집'을 구매해 살고 있는 사람들을 찾아가 취재하여 출간한 것입니다. 책을 보면 아시겠지만 다들 정말 솜씨 좋게 잘 살고 있어요.

무인양품의 집을 구입한다는 것은 결국 용기가 필요한 일입니다. 주변 사람들로부터 '잘 알려진 건축업자를 찾아가라'는 소리를 듣기 때문이죠. 무인양품의 집을 구매하는 사람은 주변에서 말려도 자기 머리로

생각해 스스로 결단을 내리는 부류의 사람들입니다. 그러니 그들의 주거 방식 또한 훌륭할 수밖에 없어요. 이런 분들의 소리에 최대한 귀 기울여, 홈페이지에 게재하거나 책으로 묶어 현실적인 참고사례를 가능한 많이 소개해나갈 생각입니다.

무지 하우스 비전 이전에 '하우스 비전House Vision'이라는 프로젝트가 있었습니다. 무지 하우스 비전의 원형이 된 프로젝트였죠. 그 프로젝트에서 완성된 집이 건축가 반 시게루 씨가 디자인한 '가구의 집'이었습니다. 가구의 집은 천장을 지탱하는 기둥과 벽 전부가 수납가구로 되어 있는 주택입니다. 무인양품은 숟가락부터 가구에 이르기까지 잘 계획된 기준 치수로 제작되기 때문에 모든 제품의 사이즈가 서로 연계되어 있어요. 덕분에 군더더기 없이 깔끔한 공간으로 완성되었죠. 무인양품이 만들어낸 기분 좋은 생활. 가구의 집이 그에 대한 전형적인 예라고 할 수 있겠네요.

하우스 비전은 새로운 프로젝트를 준비 중입니다. 에너지, 이동 수단, 농업, 음식 등 각 부분의 미래를 가정해 그것에 대한 구체적인 제안을 해보자는 프로젝트입니다. 기업과 건축가는 그 주제들에 대해 어떤 제안을 할 수 있는가, 그런 내용의 프로젝트라 할 수 있죠.

또한 중국에서도 '차이나 하우스 비전China House Vision' 프로젝트가 진행 중입니다. 중산층이 커져가는 인도네시아에서는 '집은 어떠해야 하는가'에 대한 독자적인 생각이 자라나는 중입니다. 일본이 주거에 관해 가진 개별 기술, 제품의 질은 자동차의 그것과 비견될 정도로 뛰어난 수준입니다. 아시아 등 해외로의 수출 가능성에 대해, 무인양품을 포함한 많은 기업과 함께 생각해갔으면 하는 바람입니다.

生활을 위한
양품연구소

아이디어 파크
Idea Park

고객과 함께하는
상품개발

무인양품은 고객과의 커뮤니케이션을 중요하게 생각한다.
그 자세는 상품개발을 하는 데도 일관되게 적용된다.
그 중심에 있는 것이 '생활을 위한 양품연구소'다.

무인양품은 가치관을 소중히 한다. '이것으로 충분하다'고 자신 있게
말할 수 있는 것, '기분 좋은 생활'에 필요한 것을 세상에 제공한다. 고
객이 원하는 것이라 해도 그것이 무인양품 가치관에 맞지 않는 것이라
면 팔지 않는다. 이렇듯 무인양품에게는 좋은 의미에서의 완고함이 있
다. 그렇다고 고객의 소리에 귀 기울이지 않는다고 오해해서는 안 된
다. 오히려 그와는 정반대라 할 수 있기 때문이다. 무인양품은 고객의
요구, 아이디어를 적극적으로 수용해 상품개발에 반영하는 기업이다.
무인양품이 고객과의 소통을 위해 가장 중요하게 여기는 채널은 '생활
을 위한 양품연구소' 사이트의 '아이디어 파크'다. 생활을 위한 양품연
구소는 인터넷을 매개로 고객과의 양방향 정보교환을 목적으로 하는
사이트다. 그러므로 '이런 상품이 있으면 좋겠다' '이 상품의 이런 부분
을 개선시켜 달라'와 같은 고객의 목소리가 모여드는 아이디어 파크가

아이디어 파크에 모집된 고객의 소리에 대한 대응

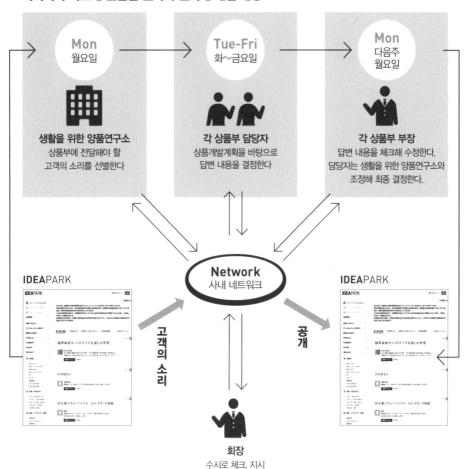

Mon
월요일

생활을 위한 양품연구소
상품부에 전달해야 할
고객의 소리를 선별한다

Tue-Fri
화~금요일

각 상품부 담당자
상품개발계획을 바탕으로
답변 내용을 결정한다

Mon
다음주
월요일

각 상품부 부장
답변 내용을 체크해 수정한다.
담당자는 생활을 위한 양품연구소와
조정해 최종 결정한다.

Network
사내 네트워크

IDEAPARK

IDEAPARK

고객의
소리

공개

회장
수시로 체크, 지시

양품연구소에서 가장 중요한 기능을 담당하고 있다.

아이디어 파크에는 연간 약 8000여 건의 고객의 소리가 접수된다. 이 외에도 인터넷과 전화를 통한 고객 상담실 문의가 연간 약 3만 4천 건, 매장 직원이 현장에서 고객으로부터 받은 의견, 혹은 고객을 관찰하며 필요하다고 생각되는 개선책 등을 입력하는 '고객 시점 카드'가 약 6500건. 총합 연간 5만 건 가까운 목소리가 본사로 모여든다. 무인양품은 이를 상품이나 서비스에 반영시킨다. 아이디어나 요구, 제안 등 상품개발에 보다 직접적으로 관련된 의견이 가장 많이 접수되는 곳이 아이디어 파크다.

모니터 조사의 서포터 역할

'생활을 위한 양품연구소'는 각 상품부가 상품개발 과정 중 실시하는 모니터 조사도 지원한다.
모니터 요원 모집부터 개발 상황 보고 등 고객과의 커뮤니케이션을 담당한다.

접수된 의견을 최초로 분류하는 사람은 생활을 위한 양품연구소 과장 나가사와 메부키와 코디네이터 하기와라 도미사부로다. 이 두 사람이 아이디어 파크에 접수되는 고객의 소리를 체크한 뒤 싱품개발을 담당하는 각 부서에 전달해야 할 것들을 선별한다.

아이디어 파크에는 실로 다양한 내용이 접수된다. 그것들을 분류할 때 포인트를 어디에 두느냐는 질문에 나가사와 과장은 "무인양품 상품으로서 '있어도 좋겠다'고 이미지화할 수 있는지의 여부"라고 말한다. 소비자의 요청이 아무리 많아도 일부러 채용하지 않는 경우도 있다. 그러므로 이 두 사람의 변별력이 무인양품 상품개발력을 뒷받침한다고 할 수 있다.

사내 인트라넷을 통해 상품부에 전달된 고객의 요청은 상품개발계획 등과 대조해 검토한 후 각 부서 담당자가 답변한다. 고객 요청에 대한 대응이 어떻게 이뤄지고 있는지, 매월 가나이 회장이 출석하는 회의에서 보고된다. 또한 가나이 회장 본인이 인트라넷에 접속해 고객의 소리를 체크한 후 직접 지시를 내리는 경우도 있다.

인터넷에서 화제를 불러일으키고 있는 '푹신 소파'의 미니 사이즈도 아이디어 파크에 접수된 의견을 통해 재판매가 결정된 경우다. 가정용 얼음틀 '실리콘 구슬 얼음틀'도 요청이 쇄도해 재판매가 결정되었다. 발매하자마자 순식간에 품절된 실리콘 구슬 얼음틀은 그 후 인터넷 한정 대표 상품이 되었다. 현재는 하우스웨어 부분 히트 상품이기도 하다.

고객의 소리로 탄생한 히트 상품들

푹신 소파 인터넷상의 의견을 상품개발에 반영한 제품이다.
이 소파의 미니 사이즈도 재발매됐는데, 이 역시 인터넷 고객 의견이 계기가 되어 상품화가 결정됐다.

고객의 소리로 탄생한 히트 상품들

LED 휴대용 전등 아이디어부터 제품화까지, 인터넷에서 수집한 의견을 반영해 완성시킨 제품이다.

마루 자루걸레 케이스 세 가지 디자인 안 중 인터넷에서 가장 많은 지지를 받았던 디자인을 채용해 개발했다.

실리콘 구슬 얼음틀 많은 소비자들의 열렬한 지지로 재발 매가 결정된 대표 상품.

좋은 제품을 발견해
전달하기 위한 도전

'세계 각지의 또 다른 무인양품'을 발견해 그 가치관을 공유하는
'파운드 무지'의 도전.
창업에서부터 변치 않은 무인양품의 철학이 파운드 무지 안에 존재한다.

'파운드 무지Found MUJI'란 한정된 매장에서만 판매하는 상품 시리즈로,
2011년 오픈한 '파운드 무지 아오야마' 매장을 중심으로 판매되는 시
리즈다. 미국의 한 그래픽 디자이너가 밀가루 포대를 재활용해 디자인
한 천, 프랑스에서 만든 회색 서류 상자, 인도에서 광범위하게 사용되
는 스테인리스 머그컵, 중국이나 태국에서 볼 수 있는 예스러운 도자
기 그릇들이 파운드 무지 상품 라인업에 속해 있다. 낡고 커다란 나무
상자도 파운드 무지의 상품 중 하나다. 일본 아오야마현에서 사과를
수확하거나 경매에 낼 때마다 사용되던 중고품이다.
세계 각지에서 수집한 다양한 제품은 무인양품 직원이 현지 조사를 통
해 발견한 것들 중 무인양품의 가치관 아래서 선택된 물건들이다. 즉
파운드 무지 상품은 무인양품의 감식안으로 발견한 '세계 각지의 또 다
른 무인양품'이라고 할 수 있다. 사내에서의 상품개발뿐만 아니라, 무

'사과 상자'를 만드는 모습. 사과 출하 시 사용된다. 농가 입장에서는 사과 상자 만들기가 농한기 수입원이기도 하다.

1 '**다용도 면포**'(미국) 밀가루를 담는 포대를 재활용한 천. 유명한 폰트 디자인 회사 '하우스 인더스트리즈House Industries'의 그래픽 디자인을 프린트했다.

2 '**사과 상자**'(일본) 아오야마현과 이와테현 주변 숲에서 벌목한 소나무로 만든 나무 상자. 수확한 사과를 담아 경매에 낼 때 사용하는데 경매가 끝나면 다시 회수해 몇 번이고 다시 사용한다.

3 '**코셔 씨의 상자**'(프랑스) 프랑스의 관공서나 공립도서관 같은 곳에서 공문서를 보존할 때 쓰는 파일 상자. 튼튼한 종이를 타카로 고정한 소박한 만듦새로 리본을 묶어 여미는 방식이다.

4 '**스테인리스 머그컵**'(인도) 인도에서 일상 용품으로 광범위하게 사용되는 스테인리스 제품. 스탠더드한 모양을 하고 있다.

5 '**청백자 그릇**'(중국) 징더전景德鎭의 흙과 유약으로 만들어진 그릇. 천 년 전부터 이 모양 그대로 이어져왔다. 하나하나 색감이 미묘하게 다른 것도 이 그릇의 매력이다.

6 '**청자 컵**'(태국) 치앙마이 흙과 유약을 사용, 소박하고 오동통한 모양이면서도 섬세한 인상을 지니고 있다. 예로부터 비파색은 행복과 성공을 가져다주는 색으로 귀중히 여겨왔다.

© 다니모토 리쿠

'코셔 씨의 상자'를 제작하는 프랑스 공방에서 촬영했다. '코셔 씨'는 이 공방 창업자로, 사진 속 인물은 그의 후계자다.

인양품과 연결된 가치관을 회사 밖에서 찾아내면서 무인양품은 늘 자신들의 감식안을 키워나가고 있다.

특별히 주목할 부분은 파운드 무지의 역할이 상품의 매입이나 판매에만 멈추지 않는다는 점이다. 무인양품은 각지에서 가져온 샘플과 사진 등 리서치 결과를 사내외로 알리고 공유하는 시스템을 만들었다. 이를 통해 창업 때부터 변치 않은 자신들의 이념을 전달하는 역할도 겸하게 됐다. 이렇듯 파운드 무지가 커뮤니케이션 도구로서 기능하고 있다는 점도 주목할 만하다.

'또 다른 무인양품'을 찾아 감식안을 키운다

파운드 무지는 2003년에 시작됐다. 무인양품은 한국, 중국, 대만, 프랑스, 인도네시아 등 다양한 국가와 지역을 찾아 현지에서 태어난 '또 다른 무인양품'을 찾아내는 활동을 전개했다. 그 이후 2008년 말, 아오야마 거점매장 오픈과 더불어 파운드 무지가 활성화될 수 있는 계기가 찾아왔다. 무인양품 고문위원 후카사와 나오토가 파운드 무지 팀과 함께 중국을 방문했을 때의 일이다. 후카사와는 파운드 무지라는 이름을 붙인 장본인이기도 하다.

그때 파운드 무지 팀이 중국에서 발견한 것은 현재도 파운드 무지 아오야마 매장에서 판매 중인 청백자 그릇이었다. 팀원으로 동행했던 생활잡화부 기획 디자인실 야노 나오코 실장은 당시를 이렇게 회상한다. "지붕밖에 없는 넓은 체육관 같은 곳에 시장이 있었는데, 그곳에 골동품 그릇이 엄청 많았어요. 하나하나 색감이 미묘하게 다른 것도 수작

업만의 특징이었죠. 천 년 전의 그릇 모양이 그대로 남아 있다는 게 매력적이었습니다."

무인양품의 상품개발을 거슬러 올라가보면, 창업 당시에는 상품개발을 할 때 '찾는다' '발견한다'는 자세가 더 강했다. 디자인 면에서 뛰어난 장식적인 상품이 아닌, 현대의 생활과 문화, 관습의 변화에 맞춰 개량한 일상용품을 합리적인 가격에 판매하고자하는 이념이 그 근원에 있었다. 야노 나오코 실장은 이렇게 말한다.

"무인양품의 스테디셀러인 함석과 양철 소재 업무용 상품들은 쇼와시대(1926–1989)부터 사용되던 무명의 것들을 새로 고쳐 만든 제품입니다. 파운드 무지는 그 연장선상의 활동이라 할 수 있어요."

파운드 무지를 시작하면서 무인양품은 '시대와 국경을 넘어, 무인양품을 찾는 여행을 시작합니다'라는 캐치프레이즈를 내걸었고 그 목적을 '10개의 안'으로 정리했다. '문화의 계승' '수작업의 장점' '지역의 고유성' '생활용품' '지역사회 공헌'과 같은 단어를 포함하는 문장들이었다.

또한 무인양품 직원들은 파운드 무지를 통해 통상업무에서 벗어나 세계를 바라볼 수 있게 되었다. 그러므로 회사 내부로서는 무인양품답다는 것이 무엇인가를 재확인하고 재발견하기 위한 시도이기도 했다. 나라마다 다른 문화, 선조로부터의 지혜를 도입해 무인양품다운 제품으로 만드는 방식은 신제품을 만드는 방식과는 달리 담당자들의 감식안을 육성하는 귀중한 훈련의 장이 되기도 했다.

파운드 무지의 활동 주체인 기획 디자인실은 세계 각국에서의 리서치 결과를 상품개발에 활용하겠다는 생각을 가지고 있다. 실제로 각국에서의 리서치를 기반으로 무인양품의 신상품을 만들어낸 사례도 많다.

그 대표적인 예가 '오크 원목 벤치'다.

리서치 결과를 상품개발에 활용하다

오크 원목 벤치는 파운드 무지가 중국을 방문했을 때 거리 여기저기서 볼 수 있었던 목재 벤치를 모티프로 개발한 상품이다. 발견 후 현지에서 제조원을 찾아보니 '할아버지가 만들었다' '목수가 만들었다'는 대답이 대부분이었다. 광범위하게 보급되어 있는 '무명無銘의 가구'임이 분명했다. 하지만 무인양품은 파운드 무지를 통해 매입 판매하는 형식이 아닌, 그것을 새롭게 디자인해 무인양품의 신상품으로서 매장에서 판매했다.

마찬가지로 한국에서 발견한 나무 쟁반, 프랑스에서 발견한 바구니 등 현지에서 일상적으로 사용되고 있는 물건 또한 재작업 과정을 통해 무인양품에서 판매되고 있다. 킬림(터키에서 생산되는 융단의 일종) 러그 같은 패브릭 제품이나 일본산 도자기 등 파운드 무지를 통해 무인양품의 대표 상품에 이름을 올린 상품도 많다. 이렇게 무인양품의 라인업에 포함되기 위해서는 파운드 무지의 매출 실적을 올렸다거나, 생산량과 품질을 보증할 수 있는 경우로 한정된다.

기획디자인실 소속 나카모토 마도카의 말에 따르면, 지금까지는 리서치 결과를 하나의 정보로 보존하는 측면이 강했다면 앞으로는 그것을 상품개발에 활용해 보다 적극적으로 공유해나갈 계획이라고 한다.

지금까지 무인양품은 각국에서의 리서치 결과를 간단한 책자나 파워포인트 자료로 정리해 사내용으로 공유해왔다. 구입한 샘플은 촬영한

영상 데이터와 함께 라벨을 붙인 상자에 보관했다. 앞으로는 그 시스템을 개선해 직원들이 리서치 결과에 더 쉽게 접근할 수 있도록 할 생각이다.

무인양품은 지금껏 다양한 프로젝트를 기획해왔다. 그중에서도 유달리 독특했던 기획이 '마이 파운드 무지My Found MUJI' 프로젝트다. 세계 각지의 매장 직원과 함께한 프로젝트로, 직원들 각자의 고향에 있는 것 중 무인양품다운 것을 '추천'받는 프로젝트였다. 매장 직원이 주체적으로 참가할 수 있는 이와 같은 기획은 무인양품의 가치관을 공유하는 데 있어 유효한 수단이라고 할 수 있다.

무인양품의 철학은 상품은 물론 다양한 기획과 시스템을 통해 사람들에게 전파되어가고 있다. 파운드 무지 프로젝트를 기점으로, 무인양품 주변에는 자신들의 가치관을 강하게 각인시키는 새로운 커뮤니케이션이 태어나고 있다.

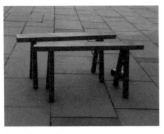 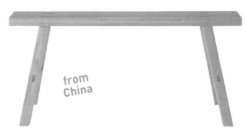

from
China

오크 원목 벤치
중국 각지에서 예전부터 사용해왔던 익명의 디자인에 착안해 만든 벤치.
중국 여러 장소에서 발견한 벤치를 활용한 상품이다.

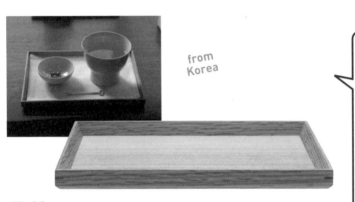

from
Korea

파운드 무지의 조사로 탄생되는
무인양품의 신제품

나무 쟁반
작은 그릇을 정리할 때 쓰는 나무 쟁반을 한국에서 발견했다.
트레이에 천을 까는 모습도 자주 목격할 수 있었다.

티로 타원 바스켓
프랑스 시장에서 팔고 있는 친근한 디자인의 바구니.
필리핀에 자생하는 덩굴식물 티로로 만든 바구니다.

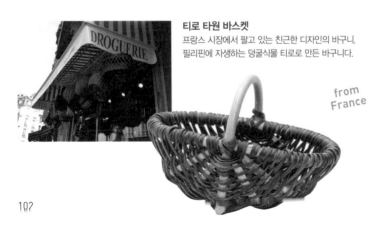

from
France

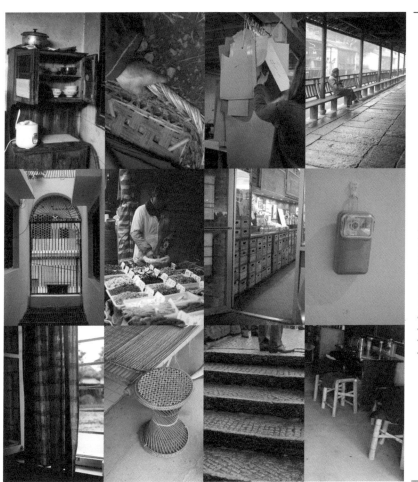

무인양품의 '감식력'으로
다양한 나라, 각지의 일상을 리서치

고객과 공유

리서치 결과를 편집해 만든 책자. 매장에서 배포하는 고객용 책자다. 사진은 킬림이나 알파카 등 세계를 돌며 수집한 섬유 중 다섯 가지를 선택해 '세계의 천'이라는 제목으로 엮은 책이다.

리서치 결과를 다양한 방법으로 공유

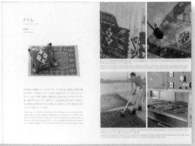

사내 직원들과 공유

파운드 무지 프로젝트에서 촬영한 사진을 설명과 함께 정리해 사내용 책자로 만들었다. 직원들과의 정보 공유가 목적이다. 사진은 중국 항주에서 진행한 리서치를 정리해 집게로 제본한 책자다.

宮島しゃもじ

宮島町 / 広島県

宮島しゃもじの由来が「御飯を掬い取る・飯取る」
から「敵を飯取る」となり「幸運・福運・勝運」
を招くものとされ、縁起物として高校野球の応援
などにも使われています。毎日使うものだから、
明日の活力に御飯をよそう…。丸みをおびて手に
なじみやすいお気に入りの1本です。

福山キャスパ　相川　綾

日本三景として知られる景勝地、広島県の宮島（厳島）で
つくられているしゃもじです。桜の美しい木目となめらか
な木肌が特長です。江戸時代後期、修行僧の誓真が、弁天
のもつ琵琶と形が似たしゃもじを厳島神社の参拝客のお土
産に売り出すことを島民にすすめたのがはじまりとされて

매장 직원들과 공유

세계 각지 무인양품 매장에서 근무하는 직원들에게 '당신
의 파운드 무지를 찾아달라'고 요청한 기획 '마이 파운드
무지' 책자. 무인양품의 철학을 매장 직원과 공유하는 특별
한 시도였다.

경영과 크리에이터의 공감이 무인양품의 힘이다

무인양품의 초창기부터 참가했던 고이케 가즈코.
'이유 있는 저렴함' 등 수많은 카피를 만들어낸 장본인이다.
현재는 무인양품과 고객을 연결하는 '생활을 위한 양품연구소'를 관장하고 있다.

Interview

닛케이디자인 1980년 무인양품이 탄생했습니다. 그때는 일본이 '부가가치를, 좀 더 많은 부가가치를'이라 말하며 그와 같은 방향으로 향해가던 시대 아닌가요?

고이케 가즈코 그렇습니다. 당시 우리에게는 시대의 흐름에 역행하고자 하는 의식이 있었어요. '소비하는 사람'이 아니라 '생활하는 사람'의 시점에서 어떤 걸 원하고 어떻게 살고 싶어하는가. 사람은 이런저런 것들을 원하기 마련인데 그것과 사물의 관계는 어떠해야 하는가. 다나카 잇코 씨나 쓰쓰미 세이지(종합 유통 회사 '세존 그룹' 대표이자 소설가) 씨와 그런 이야기를 자주 나누고는 했죠.

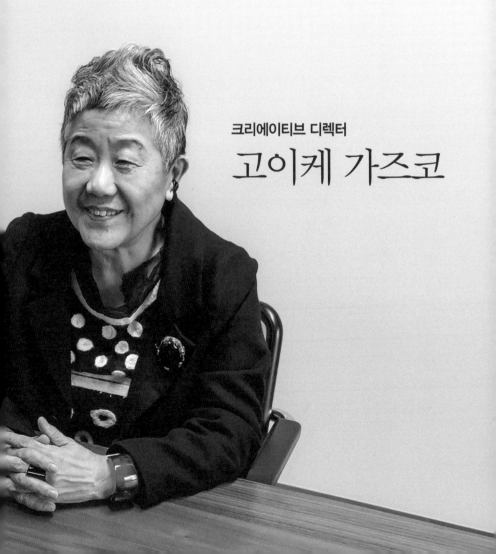

고이케 가즈코 크리에이티브 디렉터. 무사시노 미술대학 명예교수. 무인양품 창업 이후부터 고문위원으로 활동 중이다. 2009년부터는 '생활을 위한 양품연구소' 소장 직을 맡고 있다. 1983~2000년, 일본 최초의 대안 공간 '사가초 엑시빗 스페이스佐賀町 Exhibit Space' 창설, 대표직을 역임했다. 2011년부터 사가초 아카이브(3331아트 치요다3331 Arts Chiyoda)에서 미술작품, 미술자료의 아카이브전 이외에도 다수의 기획전을 실시했다.

© 마루모 도오루

크리에이티브 디렉터
고이케 가즈코

시대가 거품 경제로 향해가고 있다는 것은 다들 알고 있었습니다. 하지만 경제 우선이 아닌, 생활에 확실히 뿌리내린 것, '있는 그대로의 것'이 지니는 가치를 제공해가자, '근본이 되는 것'에 원점을 두고 가자, 이런 공감을 크리에이터측과 경영측이 서로 나눌 수 있었다고 생각해요.

그랬기 때문에 카피라이팅 작업을 하면서도 무언가를 소리 높여 강조한다거나 이미 있는 가치관을 끌어온다거나 하기보다는 일단은 우리가 시장에 내놓을 상품 그 자체에 대한 공부부터 확실히 해나가자는 분위기가 만들어졌습니다.

그러다보니 모든 상품의 배경에는 제대로 된 각자의 이야기가 있다는 걸 알게 됐어요. '이유 있는 저렴함'이라는 카피는 그렇게 탄생된 거죠. 당시 상품부에는 정말 우수한 직원이 많았습니다. 아직 무인양품이 독립하기 전, 세이유의 한 파트였던 시절이었습니다. 그 직원들의 상품 메모를 보면서 정말 많은 것들을 배웠어요. 이 일을 내 생의 직업으로 삼고 싶다는 생각이 들 정도였으니까요. 무인양품이 본격화되기 전부터 '이건 무조건 된다'는 촉이 왔습니다.

언젠가 회의에서 돌아가는 택시 안에서 잇코 씨가 이런 말을 한 적이 있어요. "무인양품은 네 글자니까 글자 사이에 세 개의 공간이 있네요." 그 세 개의 공간 가장 왼쪽에 '소재'에 대한 이야기를 하면 어떨까, 가운데는 '공정工程'에 대한 이야기, 그리고 당시 횡행하던 과잉포장이 신경 쓰였기 때문에 오른쪽 공간에는 '포장'의 간략화에 대한 이야기를 넣자고 순식간에 이야기가 나왔죠. 그렇게 만들어진 것이 '사랑은 꾸미지 않는다'는 카피라이팅이었습니다. 로고도 금세 결정됐고 결제도

신속했죠. 무인양품의 시작은 정말이지 행복과 행운의 연속이었어요.

―――

크리에이터와 경영이 첫 시작점부터 잘 맞았군요. 좀처럼 무인양품이 흔들리지 않는 이유가 거기에 있는 듯하네요. 고문위원 분들로부터 사상이라는 단어를 자주 듣게 됩니다. 저는 그 말을 크리에이터와 경영이 깊은 곳에서부터 서로가 공감하고 있다는 말로 이해했습니다.

정말 그렇습니다. 클라이언트와 크리에이터의 신뢰관계라 표현해야 할까요? 맞물린 톱니바퀴처럼 서로 의견이 잘 맞았습니다. 이건 이래서 안 된다, 저건 저래서 안 된다, 이런 느낌을 전혀 받지 않고 프로젝트를 진행했으니까요.

'콘셉트'라기 보다는 역시 '사상'인 것이죠. 다들 아시겠지만, 사상思想이라는 단어는 '생각하다'는 뜻을 가진 두 개의 글자로 이루어진 단어입니다. 논리와 사고를 의미하는 '사思'와 감정적인 부분과 정서적인 것도 포함하는 '상想'. 바로 이런 것들이 상품을 소비하는 사람들에게 전하고 싶은 것이라고 생각하기 때문에 저 역시도 자주 사용하는 단어이기도 해요.

―――

고이케 씨는 카피라이팅을 중심으로 무인양품과 관계를 맺고 계시는데, 지금껏 어떤 것들에 중점을 두고 작업을 해오셨나요?

〈겨울왕국〉의 주제곡 〈렛 잇 고Let It Go〉처럼 제가 중요하게 생각하는 것도 바로 그 부분이에요. 80년대에는 뭔가 '있는 그대로' 같은 말을 하

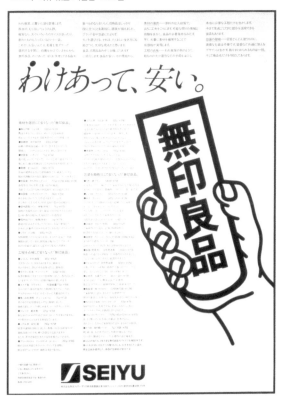

면 바보 취급당하는 그런 시대였습니다. 여자건 남자건 어딘가 다들 어깨에 잔뜩 힘을 준 채 걷고 있는 시대였다고나 할까요. 하지만 우리는 소재 그대로, 바탕이 되는 것 그대로, 있는 그대로가 좋다고 생각했습니다.

포스터 '사랑은 꾸미지 않는다' 1981년

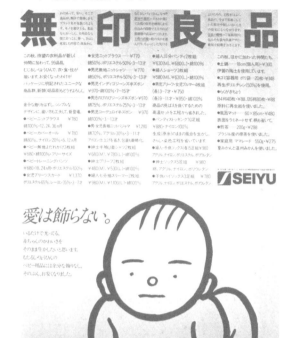

그 상징적인 것이 '자연, 당연, 무인自然, 當然, 無印'이라는 카피였습니다. 우리가 제일 처음 '자연, 당연, 무인'을 떠올리게 된 때는 와다 마코토 씨의 일러스트 〈별과 아이〉를 봤을 때였습니다. '아, 중요한 것은 자연에서 배우는 것이구나, 당연한 것이 거기 있구나' 그런 느낌이었어요.

> "부가가치를 추구하는 시대를
> 오히려 역행하고 싶었습니다."

고이케 가즈코

처음 그 카피가 완성된 때는 1983년이었습니다. 그런데 최근 가나이 회장이 '아무리 봐도 그게 제일 좋다'고 해서 2014년 캠페인에서 다시 부활하게 되었어요. 저는 좀 의외였습니다. 뭔가 부끄럽기도 하고 기쁘기도 한 그런 기분이었죠.

같은 말이더라도 그때와 지금은 상황이 다릅니다. 소재, 공정, 포장, 그런 것을 반복해 설명해야만 했던 30년 전과 달리 지금은 유럽을 포함한 글로벌한 'MUJI'의 입장에서 최고의 린넨 소재를 다루고 있어요. 그럼에도 무인양품은 역시나 무인양품인 채로 존재하고 있다는 겁니다. 그 긴 시간 동안 무인양품이 지속되어왔다는 걸 생각하면 감개무량하죠.

———

기본은 바뀌지 않는다고 하지만 시대에 맞게 변해가는 부분도 분명 있을 겁니다. 단 무인양품의 경우는 그 변화 방식이 최소한이라고나 할까요.

무인양품은 경영 방식이 바뀌었다고 해서 묘한 방향으로 바뀌는 경우

가 없습니다. 아무래도 생활인의 관점이 다른 무엇보다 중요하기 때문이지요. 사실 약간의 '잔물결' 정도는 있었죠. '왜 다른 회사를 그렇게 신경 쓰냐'며 투덜대던 적도 있었고요.

하지만 무인양품에는 고문위원이라는 존재가 있어요. 하라 씨, 후카사와 씨, 스기모토 씨는 각 부분에서 최고의 위치에 있는 사람들입니다. 그들의 존재가 무인양품이 이상한 방향으로 가는 걸 막아주는 데 한몫했을 겁니다.

그리고 다들 예상하듯 가나이 회장이 대단한 분이죠. 실은 잠깐 고문위원을 쉬고 있던 적이 있었어요. 한동안 미팅 참석도 하지 않고 지내던 날이었는데, 그때 무인양품의 철학을 확실히 정립해 그것을 외부에 알릴 수 있는 공간을 만들고 싶다는 말씀을 하시더군요. 지금의 '생활을 위한 양품연구소'에 대한 구상이었습니다. 재밌겠다는 생각에 같이 하기로 했고 그때 쓴 카피가 '반복되는 원점, 반복되는 미래'였습니다. 즉 무인양품이 처음부터 소중히 여겨왔던 생활인의 관점, '있는 그대로 좋다'는 부분, 이런 원점을 항상 의식 속에 넣고 일하자는 뜻입니

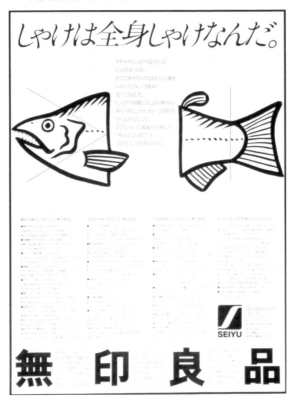

다. 사실 그 말은 직원들에게 하는 말이기도 했습니다. 반대로 말하자면 원점만 잊지 않는다면 말도 안 되는 엉뚱한 짓을 해도 괜찮지 않겠냐는 의미도 담아 쓴 말이었습니다.

고문위원 미팅에서 가장 좋다고 생각하는 건 실제 현장에서 상품을 만

들어내는 사람들과 대등한 관계를 유지한다는 점, 어딘가 공부하는 모임 같은 분위기라는 점입니다. 다른 말로 하면 의견 교환 모임 같다고 할까요? 윗사람이 아랫사람에게 일방적으로 지시하는 관계가 전혀 아닙니다. 고상한 사상을 그저 말하기만 하는 그런 자리도 아니고 말이

죠. 어설픈 짓을 하고 있으면 저보다 어린 스기모토 씨에게 한소리씩 듣기도 하니까요.(웃음)

아무래도 회사 내부 디자이너만으로 프로젝트를 진행하다보면 기업의 주문보다 뛰어난 디자인 결과물을 내놓기는 어렵습니다. 하지만 다른 회사를 알고 있는 사람과 협업하는 이런 방식은 양측의 좋은 면을 반반씩 가져올 수 있다는 장점이 있죠.

그리고 무인양품의 또 다른 강점은 일본이 쌓아온 것들, '생활미학'이라 할 수 있는 것들을 계승하려는 크리에이터들과 함께 하고 있다는 점입니다. 전통적인 일본의 삶이 반드시 최고는 아니겠지만 자연에 가까운 생활방식이라든가 빛에 대한 감성 같은 일본의 좋은 점을 적극적으로 수용하는 크리에이터들이라 할 수 있어요.

무인양품의 특징은 사물에 무언가를 덧붙이지 않는다는 점입니다. 오히려 뒤로 물러나 정말 좋은 것만을 남기려고 하죠. 그리고 무인양품은 본질적으로 익명성을 추구합니다. 그 디자인이 생활하는 사람에게 도움이 되느냐의 여부가 가장 중요한 기본이며, 디자이너의 주장이 쓸데없는 것이어서는 안 된다는 것이 가장 큰 전제입니다. 고문위원단 멤버는 특히 이 부분에 대해 확실한 필터링을 하고 있죠.

무인양품에게 남은 과제는 무엇일까요?

무인양품은 다양한 국가, 다양한 지역에 진출해 공감을 얻고 있어요. 하지만 달리 말하면 개성적이지 않은 상품만으로 무인양품의 라인업이 채워질 위험이 있다는 뜻이기도 합니다. 만약 무인양품에 위험이

도사리고 있다면 바로 이 부분이 아닐까 싶어요. 가격 면에서 본다면 상품 가치에 대한 가격이 정당하면 된다고 생각합니다. 비싼 것이 있어도 괜찮다는 생각인 거죠. 저렴한 상품 쪽이 잘 팔리는 상황이니 아무래도 그쪽으로 끌려가기 쉬울 수 있지만 무인양품은 '진짜'의 가치를 생각하는 사람들과 함께 걸어가고자 하는 기업입니다.

의식 변화에
즉각적으로 대응하다

'기분 좋은 삶'이란 무엇일까.
무인양품은 항상 사람들의 생활을 주시하며 메시지를 전해왔다.
동일본 대지진의 충격 이후에도 그 전달력은 유감없이 발휘됐다.

2011년 3월 11일, 동일본을 강타한 대지진이 발생했다. 이후 2개월이라는 짧은 기간 동안, TV 광고를 둘러싼 환경과 광고를 통해 전하려는 메시지는 숨가쁘게 변화했다. 지진 직후 수십 시간 동안은 TV 광고가 나가지 않는 이례적 사태가 벌어졌다. 민간, 공영방송 모두 마찬가지였다. 그후 3월 말까지는 거의 모든 TV 광고가 AC재팬(공익광고를 만드는 일본의 민간 단체)의 공익광고로 채워졌다. AC재팬 이외의 광고도 약간 방송되긴 했지만 지진 피해의 위로, 재해 정보, 보험 등 실질적인 정보를 알리는 수준에 그쳤다.

그후 4월 초부터 TV 광고가 점차 부활하기 시작했다. 'CM종합연구소'의 가제마 에미코 주임 연구원에 따르면 '절전을 강조하는 것, 위로나 용기를 북돋아주는 것'이 광고의 주된 내용이었다. 그 대표적인 것이 71명의 유명인이 출연해 노래(《하늘을 보고 걷자》 《올려다보렴. 밤하늘

TV광고 호감도 순위 변화(CM종합연구소)

2011년 2월 20일~2011년 3월 19일(도쿄, 주요 5개 방송국)

순위	기업/상품명	TV광고 호감도
1	AC재팬/공익광고	1042.7‰
2	소프트뱅크모바일/SoftBank	336.7‰
3	KDDI/au	88.7‰

2011년 3월 20일~2011년 4월 19일(도쿄, 주요 5개 방송국)

순위	기업/상품명	TV광고 호감도
1	AC재팬/공익광고	1316.7‰
2	산토리홀딩스/이미지업	166.7‰
3	소프트뱅크모바일/SoftBank	117.3‰

2011년 4월 20일~2011년 5월 4일(도쿄, 주요 5개 방송국)

순위	기업/상품명	TV광고 호감도
1	소프트뱅크모바일/SoftBank	151.3‰
2	에스테/소취력	79.3‰
3	AC재팬/공익광고	79.3‰

※‰는 퍼밀. 1퍼밀은 1000분의 1

의 별을〉)를 이어 부르는 '산토리홀딩스'의 이미지 광고나 아이돌 그룹 '스맙SMAP'이 〈밤하늘의 저편〉이라는 노래를 부르는 '소프트뱅크모바일'의 광고다. CM종합연구소 조사에 따르면 '마음이 편해진다' '노래가 인상적'이라는 면에서 그 광고들의 호감도가 높았다고 한다.

'이 여름'을 즐겁게 살아가기 위해

기업 판촉 면에서도 3월 11일 동일본 대지진 이후에 대응하기 위한 변화가 나타났다.

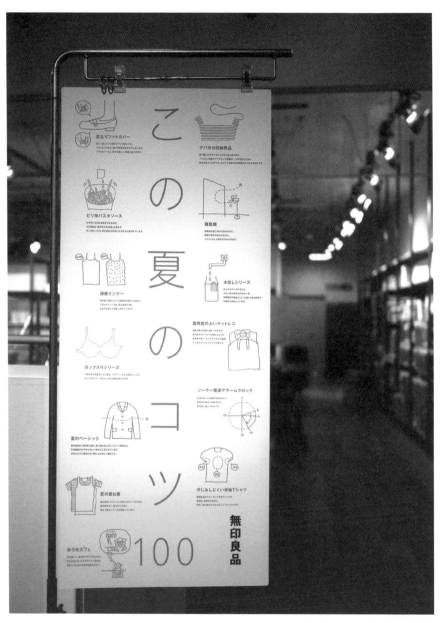

무인양품 매장 내부에 설치된 '이 여름의 비법 100' 광고판.
일러스트를 이용해 여름나기에 도움 되는 생활의 지혜를 소개하고 있다.

"더운 여름을 잘 넘기기 위해서는 음식에 신경 쓰는 것도 중요해요."

"더워서 잠들기 힘든 밤이 계속되고 있어요. 깊고 쾌적한 수면을 취할 수 있는 비법을 알려드립니다."

이런 내용이 포함된 '이 여름의 비법 100'은 더운 여름을 시원하게 보내는 방법을 전하는 무인양품의 판촉 캠페인이다. 무인양품은 이 캠페인을 통해, 지진 피해의 영향으로 하절기 전력부족이 우려되는 상황에서 전기를 아끼면서도 시원하게 생활할 수 있는 해법을 제시하고 있다. 즉 삶의 지혜를 바탕으로 무인양품의 다양한 관련 상품을 제안하는 광고 캠페인이라 할 수 있다. '이 여름의 비법 100'에서는 시원한 기분으로 식사할 수 있는 유리 용기, 청량감 있는 천으로 만든 일본 전통 여름옷 진베이, 흡습, 방습성이 뛰어난 매트 등을 소개하고 있다. 즉 이 캠페인은 여름의 더위를 부정적인 것으로 보지 않고, 전기 없이 더

무인양품 유락초 점에는 '이 여름의 비법 100' 특설 코너를 마련했다.

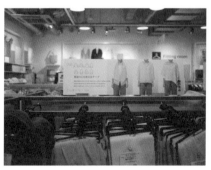

캠페인에서 소개한 상품에는 그와 연동된 광고판을 부착했다.

'이 여름의 비법 100' 신문 전단. '이 여름'을 시원하게 나기 위한
지혜와 함께 선풍기, 식품 등 관련 상품을 광고했다.

'이 여름의 비법 100' 캠페인은 5월 10일부터 시작됐다. 6월 3일부터는 그 내용을 정리한 책자를 배포했다.

위를 완화시킬 수 있는 지혜와 아이디어를 많은 사람과 공유하며 여름의 더위를 즐기며 극복하자는 메시지를 포함하고 있다.

'이 여름의 비법 100' 캠페인은 신문 전단, 무인양품 매장 전단, 홈페이지를 연동해 전개됐다. 무인양품은 이러한 대규모 판촉 캠페인을 1년에 세 번 정도 실시하고 있다. 6월부터는 생활의 비법을 정리한 책자를 무료로 배포해 보다 많은 사람들과 생활의 지혜를 공유했다.

생활의 변화에 민감하게 반응하다

'이 여름의 비법 100'에 소개된 상품들은 지진 재해 후 개발된 것들이 아니다. 일상적으로 판매되던 상품이 대부분이다. 지진이 발생했다고 해서 상품의 라인업을 즉각적으로 바꾸기는 어렵다. 무인양품은 지진 재해 이후 변화한 사람들의 생활에 신속히 대응하기 위해 기존 상품 안에서 새로운 가치를 끌어내 재편집하는 전략을 펼쳤다.

여름의 생활을 주제로 한 '이 여름의 비법 100'은 동일본 대지진 이전 부터의 기획이었다. 하지만 무인양품은 지진 재해를 겪으며 사람들의 생활이 크게 변했다고 판단했다. 사람들의 의식도 에너지 걱정 없는 생활에서 절전이 당연시되는 생활로 변했다. 그래서 무인양품은 캠페인의 포인트를 자사 상품의 소개에서 생활의 지혜로 옮겨가는 등 사회의 변화에 대응하기 위해 궤도를 수정했다. 캠페인 명칭을 '여름의 비법'이 아닌 '이 여름의 비법'으로 한 것은 대지진 후 처음으로 맞는 여름을 강조하기 위해서다.

무인양품이 '이 여름의 비법 100'을 준비하면서 파란색 선으로 그린 독

특한 일러스트를 채용한 것도 소비자의 생활 변화에 대응하기 위한 목적에서였다. 그때까지 무인양품은 소비자와의 커뮤니케이션 수단으로 일러스트를 사용한 적이 거의 없었다.

하지만 '이 여름의 비법 100'에서는 소비자의 마음이 온화해질 수 있는 커뮤니케이션을 목표로 일러스트를 채용했다. 생활의 비법을 강요당하는 느낌을 최대한 주지 않기 위해서였다. 대지진을 계기로 이전과는 다른 표현 방법을 도입한 것은 사회나 사람들의 생활을 항상 주시하고 있는 무인양품다운 변화라고 할 수 있다.

3

無印良品　無印

매장 디자인

무인양품 철학은

매장 디자인에도 그대로 스며 있다.

그 안에는 일본문화와 이어지는 '무언가'가 있다.

변함없는 기본-
나무, 벽돌, 쇠

화려함을 피한다. 소재 본연의 것을 소중히 한다.
무인양품의 철학은 상품뿐만 아니라 매장 공간에도 스며들어 있다.
무인양품의 인테리어 디자인 고문위원 스기모토 다카시의 입을 빌려
무인양품의 대표적인 매장 디자인을 살펴보자.

© 시라토리 요시오

무인양품 아오야마(1호점)

개점일: 1983년 6월
면적: 103m²
2011년 11월, '파운드 무지 아오야마'로 리뉴얼

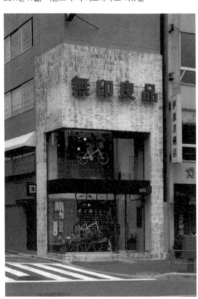

아오야마 1호점은 '갑작스레 매장이 입점할 건물을 찾았으니 서둘러 달라'고 해서 1~2주 만에 설계한 매장입니다. 아오야마 근방은 고급 옷가게가 많은 곳입니다. 그래서 기존의 '예쁜 가게'와 차별점을 주기 위해 대담하게 폐목을 사용했어요. 제가 폐목에 흥미를 가지던 때가 바로 그 시기기도 했죠. 상품을 교체하기만 하면 양복점도 되고 잡화점도 될 수 있도록 매장을 설계했습니다. 지금과는 취급하는 상품도 많이 달랐고 작은 매장이었지만 매출이 정말 잘 나오던 매장이었습니다.

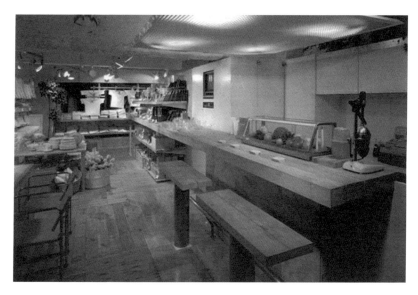

무인양품 아오야마 산초메

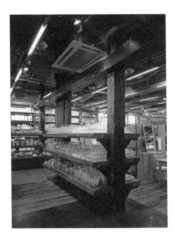

개점일: 1993년 2월
면적: 574m²
2012년 1월 폐점

아오야마 산초메점은 당시 무인양품 매장 중 가장 넓은 매장이었습니다. 공간에 여유가 있었기 때문에 민가를 해체해 나온 서까래나 기둥을 사용해 강한 인상을 줘봤습니다. 나무가 지니고 있는 소재의 힘을 일종의 설치미술 방식으로 다뤘던 거죠. 이자카야 같은 소박한 술집 같은 데서야 자주 볼 수 있지만 소매점에서는 전혀 없던 만듦새였어요. 디스플레이 면에서도 힘을 줘봐야겠다는 생각에 조각 작품을 벽 쪽에 설치하기도 했습니다. 그전까지 거의 쓰지 않던 방식이었죠. 스스로도 약간 과하지 않았나 하는 생각을 나중에 하긴 했지만 결과적으로는 고객들에게 잘 받아들여졌던 매장 디자인이었습니다.

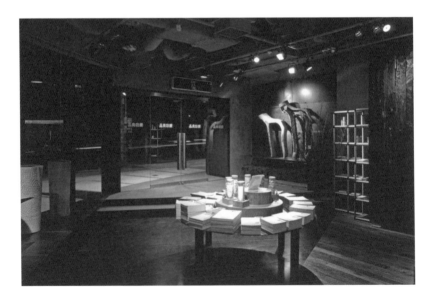

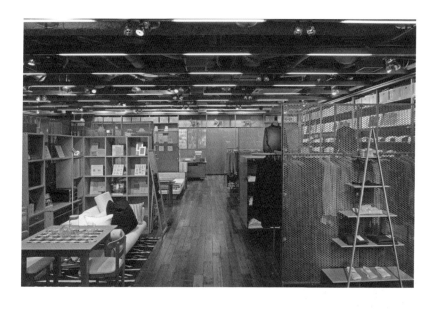

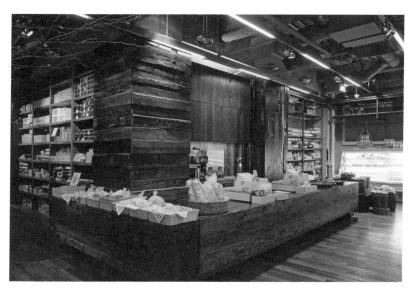

무인양품 삿포로 팩토리

개점일: 1993년 4월
면적: 396㎡

삿포로 팩토리라 부르는 까닭은 옛날에 공장이었던 곳을 리모델링한 건물이기 때문입니다. 현지를 처음 방문했을 때만 해도 낡은 공장이 그대로 남아 있었습니다. 근데 그 느낌이 정말 좋았어요. 벽돌로 된 벽이 그대로 남아 있다거나 하는 부분이 말이죠. 홋카이도의 비바람을 몇 십년 동안 견뎌온 건물이었기에 그것만의 멋이 있었습니다. 어떻게든 그 모습 그대로 이용하고 싶었죠. 그래서 벽돌 벽을 매장의 일부로 재활용하기로 했습니다. 심지어는 그때까지의 무인양품 매장 중 가장 아름다운 매장을 만들자는 생각까지 하게 됐죠. 선반이나, 선반을 지탱하는 기둥, 그런 세세한 것들까지 디자인 계획 하에 완성된 매장이었어요. 무인양품의 아름다움을 대표하는 매장이라 할 수 있습니다.

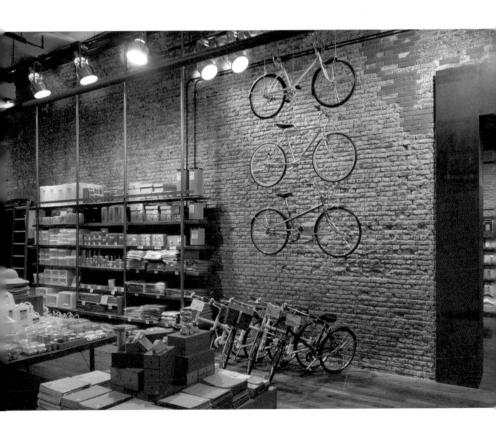

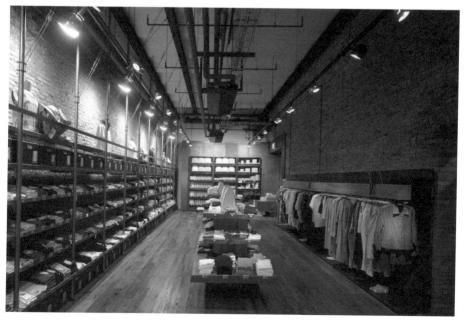

무인양품 도쿄 미드타운

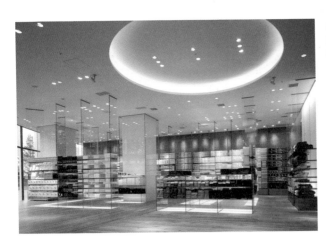

개점일: 2007년 3월
면적: 660m²
2013년 4월 리뉴얼

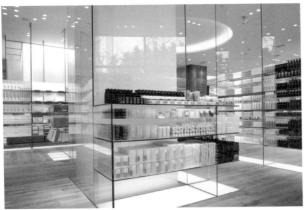

무인양품과는 창업 당시부터 함께해왔습니다. 그래서 지금도 제 자식처럼 느껴지는 부분이 있어요. 처음 아오야마 1호점을 만들었을 때부터 지금까지, 매장 디자인의 기본은 거의 동일합니다. 제 나름의 '자연스러움'이 콘셉트지요. 그리고 나무와 철판, 벽돌이 제 콘셉트의 소재입니다. 도쿄 미드타운 롯폰기점은 무인양품이라는 존재에 대해 드디어 우리가 자신감을 가지게 됐던 무렵의 매장입니다. 괜히 잘 보이려 할 필요도 없고 억지로 눈에 띄려 하지 않아도 좋다. 그런 마음이 있었습니다. 매장 안에서 바깥 나무들이 잘 보일 수 있도록 매장 한 면 전부를 유리로 마감했습니다. 천장도 높기 때문에 탁월한 개방감과 함께 여유로움이 느껴지는 매장입니다. 가장 무인양품다운 매장이라 할 수 있어요.

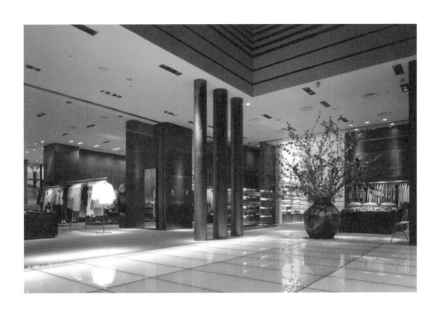

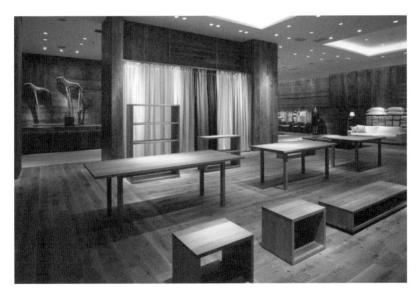

무인양품 신주쿠

시대가 변하면서 달라지는 부분도 있습니다. 신주쿠점은 임대료가 비싸기 때문에 상품을 제대로 진열해 충분한 매출을 올려야 했습니다. 다행히 천장이 높았기 때문에 키가 큰 진열대를 사용할 수 있었어요. 이처럼 다양한 사정에 따라 집기가 변하기도 합니다. 하지만 그런 것이 바뀌어도 전체적인 인상은 가능한 바뀌지 않도록, 바뀌지 않았지만 진부하지 않도록, 무인양품 매장은 그런 식으로 설계해야 합니다. '요즘 유행하는 매장'으로 만들어버리면 겨우 3년, 5년밖에 못 버티니까요. 샹들리에 대신 와인잔으로 만든 조명은 '카페&밀 무지Cafe&Meal MUJI'의 아이덴티티를 상징하는 오브제입니다.

개점일: 2008년 7월
면적: 983m²

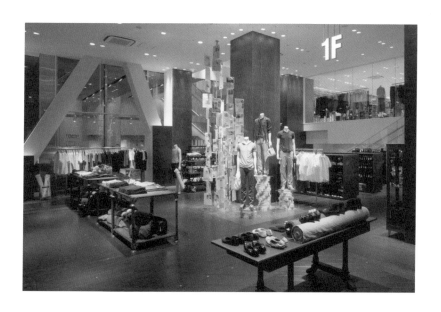

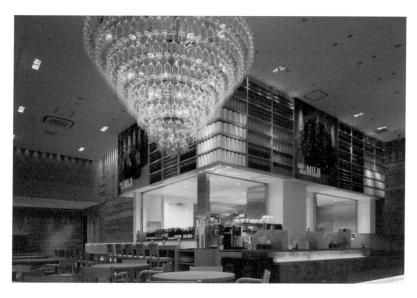

무인양품은
일본의 중요한 창작물이다

무인양품 1호점을 시작으로
세계 진출의 거점매장인 중국 청두점에 이르기까지,
무인양품의 대표적인 매장을 디자인해온 스기모토 다카시.
디자이너로서뿐만 아니라 고문위원으로도 오랫동안 무인양품을 바라봐온 그에게
무인양품의 철학은 어떤 것인지 물었다.

Interview

인테리어 디자이너
스기모토 다카시

스기모토 다카시 1945년 출생. 1968년 도쿄예술대학 미술학부 졸업 후
1973년 디자인 회사 '슈퍼 포테이토'를 설립, 수많은 상업 공간을 디자
인했다. 바, 레스토랑, 호텔 인테리어부터 복합시설의 환경계획, 종합 프
로듀싱까지 폭넓은 분야에서 활동 중이다. 주요 작품으로 '슌주' '히비키'
'지팡Zipang' 등 요식업계의 내장 설계가 있으며, 최근에는 호텔 인테리
어 디자인을 다수 지휘했다. 주요 작품으로 '파크 하얏트 호텔'(서울, 북
경), '샹그리라 호텔'(홍콩, 상해) 등이 있다. 1984년, 1985년 〈마이니치디
자인상〉을 연속 수상했고 1985년 〈인테리어설계협회상〉을 수상했다. 무
사시노 미술대학 명예교수로 재직중이다.

© 다니모토 리쿠

닛케이디자인 무인양품의 고문위원이 된 지 오래되셨습니다. 멤버 분들과 한 달에 한 번 만나 어떤 논의를 하시나요?

스기모토 다카시 특별한 일이 없으면 잠자코 있습니다. 제 쪽에서 '여기는 이렇게 해야 한다'고 말하는 경우는 거의 없어요. 고문위원이라는 것도 최근 들어 그렇게 부르기 시작한 것이지 처음에는 어쩌다 보니 모임을 갖고 있구나, 이런 느낌으로 시작됐습니다. 그런 모임이 필요하던 시기가 있었던 거죠.

사내 전시회 같은 행사가 있었고 거기 이런저런 것들을 출품해야 했는데, 아마 그게 고문위원단이 시작된 계기가 되었을 겁니다. '이건 약간 과하지 않느냐, 여기는 부족한 게 아니냐' 그런 이야기로 설왕설래하면서 조금씩 정리정돈해가다보니 고문위원회 같은 형태가 만들어지게 된 거였죠. 고문위원회라는 시스템이 먼저 있었던 게 아니라 어느새 정신 차려보니 그렇게 불리게 됐다, 그런 이야기입니다.

무인양품이 탄생된 지 이제 30년 정도 되지 않았습니까? 시작할 무렵에는 '이유 있는 저렴함'이라는 캐치프레이즈가 있었고 '부서진 전병'이라든가 '부러진 우동 면'처럼' 누가 봐도 알기 쉬운 상품이 많았습니다. 그후 급속도로 무인양품이 성장했던 시기가 있었습니다. 그러다 보니 상품을 좀더 늘리자는 생각에 그전까지 사용하지 않던 색이나 패턴, 무늬, 뭐 이런저런 상품이 무인양품 안에 섞여들게 됐죠. 우리는 처음부터 무인양품을 봐왔던 사람들이었기 때문에 "이건 좀 아니지 않느냐" 이런 이야기를 만나서 나누고는 했던 거죠.

"무인양품은 일본이기에 만들 수 있었던 기업입니다.
《만엽집》²과 이어지는 정신적 흐름이 그 속에 존재하죠."

스기모토 다카시

하지만 나를 포함해, 사실 무인양품이 어떤 건지 누구도 확실히는 모릅니다. '이것은 무인양품이고 저것은 무인양품이 아니다'라는 경계선이 그리 확실하지 않다는 거죠.

———

그 부분이 신기합니다. 그럼에도 불구하고 무인양품에는 '무인양품답다'는 것이 있어왔으니까요.

그게 굉장히 무서운 일이기도 합니다. 거칠게 말하자면, 무인양품 상표를 붙여 진열한다면 무엇이든 무인양품이 돼버리기 때문입니다. 어떤 의미에서는 그런 식으로 노선을 약간 벗어난 방식이 신선하게 느껴지기도 해요. 그래서 매출을 올리고 싶다면 점점 그쪽 방향으로 가버리게 됩니다. 어떤 식의 제어장치가 필요한 부분인 거죠. 이런 논의를 시작하면서 고문위원회라는 형식이 만들어졌습니다. 무인양품다운 것은 어떤 것인가, 그런 논의를 반복하면서 조금씩 갈고 닦아 윤이 나게 됐다고나 할까요. 다음이 어떻게 될지 보이기 시작하는 거죠.

1 무인양품은 가공 과정 중에 부서졌다는 이유로 버려지던 상품을 합리적인 가격으로 제공했다. '부서진 전병' '부러진 우동 면' 'U자 모양 파스타 면' '부서진 표고버섯' 같은 상품들이 있다.
2 일본에서 가장 오래된 시가집

지금도 고문위원단들은 '무인양품다움'에 대한 생각을 강한 에너지처럼 갖고 있어요. 그와 동시에 '자, 이번에는 어떤 부분을 살펴볼까?' 하는 것도 미팅의 커다란 테마입니다. 지금 여기에 상품은 없지만, 무인양품으로서 이 부분을 이렇게 해보고 싶다. 뭐 그런 식으로 말이죠. 고문위원단의 역할은 이 두 가지라고 할 수 있어요.

——

고문위원단은 무인양품에게 정말 중요한 존재인 것 같습니다.

고문위원단을 만들었을 때 계셨던 다나카 잇코 씨는 무인양품을 정말 좋아했던 사람이었습니다. 돌아가시는 순간까지도 말이죠. 디자이너로 무인양품과 관계했다기보다는 한 사람의 사상가로서 열렬히 무인양품 일을 했습니다. 어찌 보면 그에게 무인양품이란 하나의 유언 같은 것이기도 했습니다.

저 역시 무인양품은 대단히 중요한 일본의 창작물이라 생각합니다. 프랑스도 아니고, 영국도 아니고, 미국도 아닌, 일본이라는 나라이기에 만들어질 수 있었던 거죠. 무인양품의 배경에는 일본적인 것이 짙게 깔려 있어요. 잇코 씨가 애착을 가졌던 이유도 거기에 있다고 생각합니다. 그리고 일본적이었기 때문에 미국, 유럽, 중국에서도 받아들여

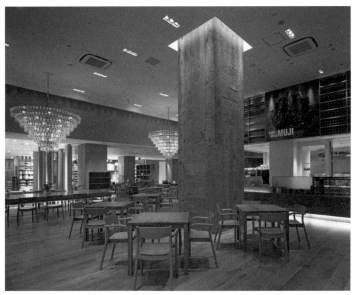

질 수 있는 겁니다. 얼마 전 중국 청두에 무인양품 매장을 오픈했어요. 저도 거기 다녀왔는데 정말 대단했습니다. 인기가 엄청났어요.

상품 하나하나가 전부 소중하지만 무인양품의 진짜 매력은 콘셉트입니다. '무인(상표가 없는)의 양품(좋은 상품)'. 그 이상은 없다 싶을 정도로 매력적인 콘셉트죠. 그러니 무인양품으로 존재하기 위해서는 '올해는 뭔가 만들어 유행시켰지만 2~3년 후에는 쇠퇴했다' 이런 식이 되지 않도록 신경을 써야 합니다. 올해도 무인양품, 내년도 무인양품, 내후년도 무인양품, 계속 무인양품인 거죠. 무인양품으로 존재한다는 것을 지속적으로 갈고닦아 나가는 것이 중요합니다.

가끔 무인양품 사원들이 의논거리를 들고 여기(수퍼 포테이토Super Potato. 스기모토 다카시의 디자인 사무실)로 찾아옵니다. 특히 의류 담당자들이 많이 오는데, '지금 이런 식으로 하고 있는데 오히려 저런 식이 낫지 않을까?' 뭐 이런 의논을 합니다.

개중에는 의류 담당 부서에 올해 처음 투입된 젊은이들도 있어요. 그런 직원들을 위해 일주일 정도 계속해 논의를 거듭하기도 합니다. 본인들이 격전을 벌이고 있는 이곳이 어떤 곳인지 이해시키기 위해서죠. 물론 무인양품이 어떠해야 하는지, 다들 어느 정도는 알고 있어요. 하지만 이런 식으로 내부적인 논의를 항상 해나가야 합니다.

———

무인양품을 일본 특유의 창조물이라고 하셨는데, 어떤 것이 일본적인 걸까요?

무인양품을 문화적으로 말하자면, 잇코 씨는 린파[3] 계열의 것으로 보고 있었던 것 같아요. 저는 오히려 《만엽집》에 가깝다고 생각합니다. 《만엽집》에 실린 시가 중 작자가 알려진 작품은 극소수입니다. 온갖 익명의 사람들에게서 시가를 모았단 것이겠죠. 이후 《고금집古今集》 《신고금집新古今集》 등도 완성됐습니다. 시가의 수준에서 보자면 《고금집》이나 《신고금집》이 더 높겠지만 《만엽집》은 아직까지도 강한 영향력을 발휘하고 있어요. 일본의 원형과도 같은 것이지요.

그후 7세기인가 8세기 무렵부터 시가의 세계에서는 '히에루'라는 시정

3 에도시대에 번성한 조형예술의 한 유파. 회화에 금박을 사용하는 등, 대담한 구성과 표현으로 유럽의 인상파, 현대 일본의 디자인에 큰 영향을 미쳤다.

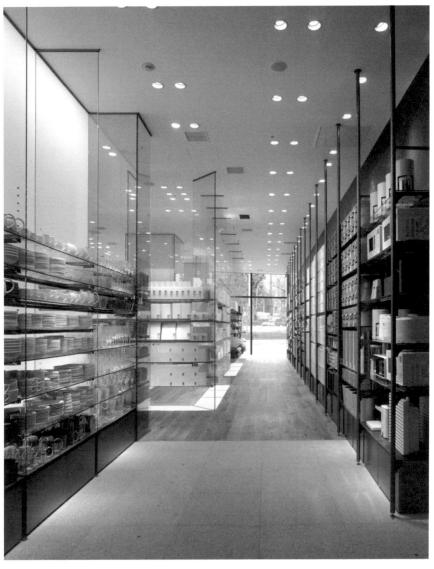

무인양품 도쿄 미드타운　　　　　　　　　　　　　　© 시라토리 요시오

詩情을 사용하기 시작했습니다. '여러 감정이 식어 차분하고 고요해진다'는 느낌의 히에루가 점점 성장해, 다도에서 말하는 와비사비[4]로 이어져갔어요. 히에루와 와비사비가 일본 문화 안에서 커다란 기둥으로 존재하며 많은 것들에 영향을 주고 있는 것이죠.

《만엽집》에는 "돌아보면 꽃도 초록빛도 없구나. 물가 뜸집의 가을 황혼"이라는 노래가 있어요. 돌아보니 거기에는 꽃도 초록잎도 없다. 비와호(시가현 중앙에 있는 호수) 근처에 허름한 집이 있고 그것이 가을의 황혼이구나, 그렇게만 읊은 노래입니다. 이 시에 볼 만한 대목이 뭐라도 있습니까? 아무것도 없어요. 그런데 1000년 이상이나 읊어져 내려온 겁니다.

중국이라면 '올려다보니 달이 있다'거나 거기에 '검은 구름이 걸려 있다'거나 뭐가 됐든 모티프가 있어요. 그런데 일본에서는 '꽃도 초록빛도 없다'입니다. 그런 노래에 다들 공감해버리는 거예요. 재밌는 현상이죠. 무인양품의 상품에는 그런 정신의 흐름이 녹아들어 있습니다.

디자인도 그래요. 서양에서는 디자인을 하면 뭔가를 만들려고 합니다. 하지만 우리가 무인양품에서 사용하는 고철이나 폐목은 그런 게 아니죠. 이미 폐기된 소재이기 때문에 가치가 없다고 볼지 모릅니다. 꽃을 놓는다거나 그런 걸 하지 않아도 우리는 그 폐목을 자연의 한 대변자로서 그냥 거기 놓아둘 뿐이에요. 그것만으로도 충분이 표출되는 정감이라는 게 있기 때문에 그 지점을 노리는 것입니다. 꽃도 초록빛도 없다는 《만엽집》의 노래처럼 말이죠.

상품 구성이 풍부해 보이게 만드는
마법의 매장 진열

매출을 위한 디자인도 중요하다.
장대한 상품 아이템을 알기 쉽게, 매력적으로 보여주는
무인양품식 비주얼 머천다이징의 비밀은 무엇일까?

'비주얼 머천다이징VMD'은 매출을 좌우할 만큼 비중이 높아지고 있다.
무인양품 역시 비주얼 머천다이징을 중시하고 있다. 최근 2년 사이 무
인양품은 새로 매장을 꾸미거나 리뉴얼할 때 키가 큰 진열대를 도입하
고 있다.
이전까지 무인양품은 여러 개의 나지막한 디스플레이 선반을 사용하
면서 시각적으로 개방감 있는 매장 만들기를 진행해왔다. 나지막한 진

무인양품의 상징인 의·식·생 대표 상품을
입구 근처 가장 눈에 띄는 곳에 한데 모아 진
열했다.

위쪽 사진은 1500mm 높이의 진열대를 사용한 종래의 매장이다. 아래쪽 사진은 2000mm가 넘는 진열대를 사용한 매장의 예다. 고객의 시선 바로 앞에 많은 상품을 진열하면서 무인양품의 상징인 의·식·생 상품의 라인업을 강조했다.

여성의류 코너에서는 계절의 느낌을 어필한다. 마네킹을 이용해 코디 방법과 컬러 매치는 물론 소품의 활용도 알기 쉽게 보여준다.

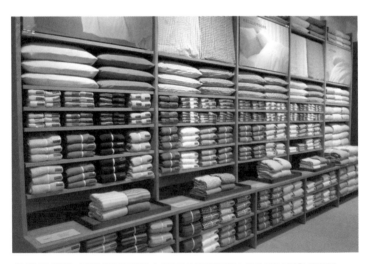

패브릭 코너에서는 소재의 감촉을 확인할 수 있도록 손이 닿기 편한 높이에 샘플 선반을 설치했다.

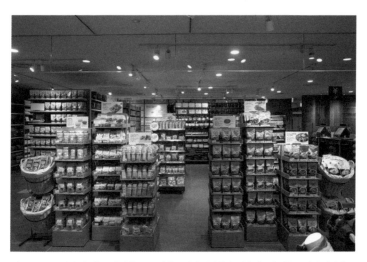

식품 코너는 고객의 기분을 고양시키는 볼륨감을 중시해 진열했다. 매장 안쪽에 식품 코너를 설치해 고객이 매장을 끝까지 둘러볼 수 있도록 끌어당기는 역할도 하고 있다.

2005년 제작한 〈무인양품 비주얼 머천다이징의 세 가지 기본〉 '간소' '강약' '조화'를 기본으로 삼고 '의류잡화' '생활잡화 · 식품' '생활잡화를 활용한 거주 공간 전시' 각 분야의 기본을 언어로 표현했다. 사내 연수도 실시했다.

열대를 이용하면 서 있는 자리에서 매장 전체가 한눈에 들어오기 때문에 어디에 어떤 상품이 있는지 쉽게 파악하는 효과가 있다. 하지만 새롭게 도입 중인 진열대는 높이가 2200mm 혹은 2400mm로, 사람 키보다 높기 때문에 한자리에서 점내를 둘러볼 수 없다.

한눈에 들어오는 매장보다 중요한 것은 다양한 구색이다

그 대신 소비자의 눈앞에 많은 상품을 진열할 수 있다는 장점이 있다. 1500mm 짜리 진열대를 사용하면 대부분의 상품이 시선 아래쪽에 있기 때문에 점내를 전체적으로 둘러볼 수는 있지만 상품 그 자체가 쉽게 눈에 들어오지는 않는다.

"새로운 진열대로 교체한 후, 매장 면적을 넓히지도 않았는데 '상품 구성이 풍부해졌다'는 소비자 의견이 많이 접수됐습니다. 낮은 진열대를 썼을 때는 상품이 소비자의 눈에 잘 들어오지 않았던 거죠." 양품계획 업무개혁부 비주얼 머천다이징 담당 마쓰하시 슈 과장의 말이다.

무인양품의 특징은 의衣 · 식食 · 생生(생활용품) 등 여러 분야의 상품을 동일 매장에서 취급한다는 점이다. 상품 구성이 다양하다는 점이 시각적으로 소비자에게 전달되면 매출은 늘어나게 되어 있다. 실제로 새로운 진열대를 도입한 리뉴얼 매장에서는 전기 대비 15~20% 정도 매출이 증가했다.

높은 선반을 설치하면 보다 많은 상품을 진열할 수 있다는 장점이 있다. 상품 진열량을 늘려 색상별 상품을 풍부하게 준비해둘 수 있다면 품절 등으로 인해 판매 기회를 놓치는 손실도 줄일 수 있다. '1, 2년 후

에는 절반 정도 매장에 새로운 진열대를 도입할 계획'이라고 마쓰하시 과장은 말한다.

또한 마쓰하시 과장은 사내에 비주얼 머천다이징의 중요성을 전파하기 위해 2005년, 〈무인양품 비주얼 머천다이징의 세 가지 기본〉을 작성해 관련 부서와 매장 직원을 위한 연수를 실시했다. 마쓰하시 과장은 비주얼 머천다이징에 대해 다음과 같이 말한다.

"평 당 매출을 높이기 위해서는 진열 상품의 양을 늘릴 필요가 있습니다. 하지만 천편일률적으로 양만 늘린다면 전달하고자 하는 내용이나 상품이 파묻히고 맙니다. 어떤 장소에 얼마만큼의 양을 진열해야 그 상품의 가치를 최대한 끌어낼 수 있을지 생각해야 합니다."

패브릭 상품 코너에는 소재의 느낌을 직접 확인할 수 있도록 손이 닿기 쉬운 위치에 샘플을 놓게 했다. 매출에 높은 비율을 차지하는 여성 의류 코너에는 마네킹을 이용해 코디 방법과 컬러 조합을 알기 쉽게 연출했다. 한편 식품 코너는 매장 구석에 위치한다. 선반에 상품을 대량으로 진열해 풍성한 느낌을 주면서 매장 안쪽으로 고객을 불러들이는 역할도 하고 있다. 깔끔한 진열이 공통 조건이면서도 의ㆍ식ㆍ생 상품 특성에 맞춰 강약을 조절하는 것이 무인양품식 비주얼 머천다이징이다.

진화하는
비주얼 머천다이징

순조로운 실적을 기록 중인 무인양품.
한층 더 적극적으로 매장 개혁을 추진 중이다.
보다 정교한 비주얼 머천다이징을 통해 10%의 매출 증가를 목표로 하고 있다.

무인양품의 참맛은 의·식·생 여러 분야의 상품을 하나의 매장에서
취급한다는 점에 있다.

현재 무인양품에서 판매 중인 상품은 7000점이 넘는다. 생활에 필요한
상품을 한자리에서 고를 수 있다는 편리함을 제공한다.

2014년부터 2016년까지의 중기경영계획을 통해 무인양품은 '좋은 상
품' '좋은 환경' '좋은 정보'라는 세 가지 키워드를 내걸고 매장 개혁을
진행중이다. 비주얼 머천다이징을 정교히 가다듬어 고객에게 무인양
품다움을 어필하면서 매출을 10% 향상시키겠다는 것이 목표다.

무인양품은 '좋은 상품'이라는 키워드를 달성하기 위해 그 핵심이 될
'세계 전략 상품'을 키우고 있다. 이런 무인양품에게 중요해진 테마는
일본뿐만이 아닌 세계에서 팔릴 수 있는 상품 만들기다. 전체 상품의

무인양품 캐널시티 하카타점 입구. 매장 안에 들어서자마자 '무지 북스'를 위한 넓은 공간이 펼쳐진다.

40% 정도 되는 아이템을 세계 전략 상품으로 정비해 이 상품의 매출을 총 매출의 50% 이상으로 목표하고 있다.

세계 전략 상품은 두 가지로 나뉜다. 하나는 '늘 좋은 가격'의 상품군이다. 일상생활에 꼭 필요한 상품으로, 적정 품질, 적정 가격이 모토다. 또 하나는 '비싸더라도 이것만은' 상품군이다. 가격은 약간 높지만 생활에 윤택함을 제공하여, 라이프스타일을 바꿔줄 수 있는 상품을 말한다. 최근 몇 년 동안 무인양품은 키가 큰 진열대를 적극적으로 도입하고 있다. '늘 좋은 가격' 상품군을 어필하는 방책 중 하나이기 때문이다. 여러 종류의 다양한 상품을 눈에 잘 띄게 진열할 수 있으며 매장의 재고 부족을 막아준다는 장점이 있다.

한편 '비싸더라도 이것만은' 상품군에는 가구 종류가 많다. 단순한 진열보다는 그 상품이 가져오는 가치를 보다 정성껏 전달할 필요가 있다. 그래서 2013년 후반부터 '공간 세트' 구조물을 매장에 도입했다. 공간 세트란 공간을 목재로 방처럼 구분해 공간 활용의 예를 명확히 보여주는 구조물이다. 이는 중기경영계획 중 '좋은 환경' 만들기의 일환이라 할 수 있다. 가도이케 나오키 업무개혁부 부장은 말한다.

"무인양품의 매장 개혁은 이제 다음 단계로 접어들었습니다. 현재 무인양품이 심혈을 기울이고 있는 작업은 영업 면적 1000㎡가 넘는 대규모 매장을 어떻게 활용할 것인가에 대한 부분입니다."

'발견과 힌트'가 있는 매장

대규모 매장은 그 지역의 거점매장으로서 시장 안에서 기대가 높다. 다양한 상품 정보를 알리는 동시에 '거기 가면 새로운 것이 있다'는 등 상품 구입 이외의 즐거움을 제공해야 할 필요도 있다.

그를 위해 무인양품은 서일본 거점 매장으로 있는 오카야마점, 규슈 최대 매장인 텐진다이묘점, 도시형 거점매장인 캐널시티 하카타점(이하 캐널시티점)을 통해 다양하고 새로운 비주얼 머천다이징에 도전하고 있다.

대형 매장 개혁의 핵심은 두 가지 키워드로 이루어져 있다. '발견과 힌트'가 있는 매장, '토착화'가 바로 그것이다.

'발견과 힌트'란 상품의 특성이나 상품 제작의 배경 등 지금까지 고객에게 충분히 전달되지 못했던 정보를 제대로 전하고자 하는 시도다.

다음의 네 가지 핵심 내용으로 이루어져 있다.

1. 기능·특징을 전달한다.
2. 상품 제작의 배경을 전달한다.
3. 주제를 넘나들며 새로운 의·식·생을 발견한다.
4. 사용례·견본을 제시한다.

그리고 지금은 아래 두 개 사항이 추가되어 있다.
5. 서비스로 전달한다.
6. 책을 통해 전달한다.

'토착화'란 고객이 무인양품 매장을 통해 현재 자기가 살고 있는 지역에 대해 더 많은 것을 이해하도록 도와주는 활동이다. 또한 지역 크리에이터와 소비자를 묶는 이벤트를 기획하는 등 지역 공헌의 목적도 겸하고 있다. 대형 매장을 겨냥한 '발견과 힌트' '토착화' 전략은 정보 제공의 기능 강화라는 공통점이 있다. 그러므로 중기경영계획의 키워드 중 '좋은 정보'에 부합하는 것이라 할 수 있다.

오카야마점은 대형 매장의 장점을 살려 공간 세트를 다수 도입하면서 다채로운 인테리어를 제안해나가고 있다. 또한 발견과 힌트를 제시하는 여러 조형물을 매장 곳곳에 설치해 무인양품을 새롭게 어필 중이다. 오카야마점은 토착화의 일환으로 임업이 발달한 오카야마현 북쪽 니시아와쿠라 마을과 협력해 마을 투어를 기획하기도 했다. 또한 니시아와쿠라의 간벌 목재를 사용한 상품을 개발하기도 했다. 이런 활동

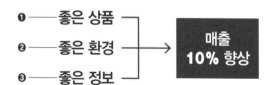

매장 개혁의 세 가지 키워드

❶ —— 좋은 상품
❷ —— 좋은 환경
❸ —— 좋은 정보

→ 매출
10% 향상

대규모 매장을 위한 매장 디자인 개혁

덕분에 오카야마점은 매장 오픈 직후, 예상보다 20% 높은 매출을 기록했다.

오카야마점과 마찬가지로 텐진다이묘점, 캐널시티점도 발견과 힌트, 토착화 전략을 펼치고 있다. 캐널시티점은 서적 코너를 대폭 강화했다. 약 3만 권의 장서량을 자랑하는 '무지 북스MUJI BOOKS' 코너를 설치해 서적을 통해 고객들이 상품의 사용 방법, 생활의 힌트를 얻을 수 있게 했다. 캐널시티점에서는 서적 판매 코너가 전체 면적의 17%에 달한다. 한편 패션과 음식의 거리에 매장을 연 텐진다이묘점은 토착화의 테마로 '식'을 선택해 규슈 각지의 특색 있는 식품을 모아 판매하고 있다.

'발견과 힌트'가 있는 매장

(1) 기능 · 특징을 전달한다.
⇨ '상품의 가치'를 시각적으로 알기 쉽게 전달한다.

(2) 상품 제작의 배경을 전달한다.
⇨ '만드는 사람의 철학에 대한 발견'으로 가치에 깊이를 더한다.

(3) 주제를 넘나들며 새로운 의 · 식 · 생을 발견한다.
⇨ 의류, 식품, 생활잡화라는 카테고리에 묶이지 않는 매장 만들기

(4) 사용례 · 견본을 제시한다.
⇨ 디스플레이를 통해 '삶의 힌트'를 제공한다.

(5) 서비스로 전달한다.
⇨ 매장 직원과 고객의 커뮤니케이션으로 '사물의 가치'를 전달한다.

(6) 책을 통해 전달한다.
⇨ 책을 통해 상품과 생활을 연결해 새로운 발견을 가능하게 한다.

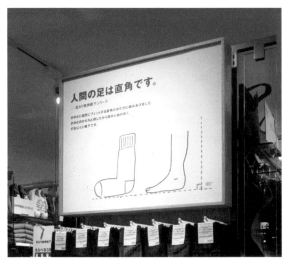

무인양품 히트 상품 '발 모양 직각양말'의 기능 · 특징을 전달하는 매장 내 광고판.

토착화

**무인양품 매장을 통해 지역을 알리려는
정보전달 · 지역공헌 활동**
⇨ ex. 지역 크리에이터와의 협업, 지역 산업을 활용한 상품개발

오카야마점에서는 무인양품의 대표 상
품인 공책이 오카야마현에서 만들어지
고 있다는 사실을 어필했다.(왼쪽) 텐진
다이묘점에서는 구루메시의 특산물 구
루메가스리(무명천)에 구르메 지역에서
재배한 쪽으로 물들인 의류 제품을 도
입했다.(오른쪽)

특화형 매장

**의류, 식품, 생활잡화 중 지역 특성에 맞는 카테고리를 대폭 강화
매장 만들기에 강약을 조절했다.**
⇨ ex. 텐진다이묘점 → 의류 특화형
　　　　캐널시티점 → 생활잡화 특화형

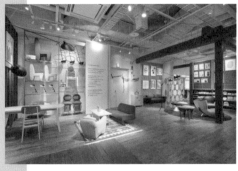

무인양품 캐널시티

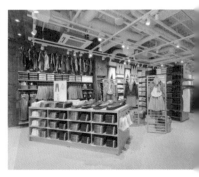

무인양품 텐진다이묘

또한 무인양품 최초로 의류 리사이클 판매 부스인 '리무지re-muji'도 설치했다. 지금까지 무인양품은 고객이 가져온 무인양품 헌옷을 친환경 연료로 재활용했다. 하지만 그중에는 아직 입을 수 있는 옷도 많았다. 텐진다이묘점은 그런 옷들을 모아 다시 염색해 재판매하는 코너를 설치했다.

또한 텐진다이묘점과 캐널시티점은 같은 후쿠오카시에 있기 때문에 각각 매장의 성격을 확실히 구별하는 전략을 선택했다. 텐진다이묘점은 의류 특화형 매장이며 캐널시티점은 가구를 중심으로 한 생활잡화 특화형 매장이다. 무인양품의 일반적인 매장에서는 의류와 생활잡화 부스 면적이 대략 35대 65의 비율이다. 하지만 의류를 대폭 강화한 텐진다이묘점은 50대 50, 반대로 생활잡화를 강화한 캐널시티점은 22대 78의 비율로 매장이 구성되어 있다.

무인양품 텐진다이묘

패션과 음식의 거리, 후쿠오카 텐진다이묘 구역에 2015년 3월 5일 오픈했다.
5층 건물에 의류를 대폭으로 확충한 텐진다이묘 매장은
규슈 지역 최대 규모의 매장 면적을 자랑한다.
(영업면적: 무인양품 2000㎡, 카페&밀 180㎡)

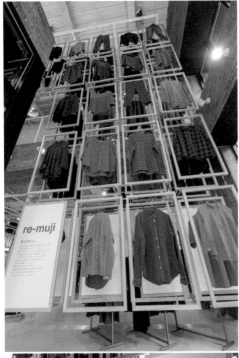

지금까지 무인양품은 자사 제품의 헌옷을 바이오 연료로 재활용했다. 그중에서 10~20% 정도는 아직 충분히 입을 수 있는 옷이었다.
텐진다이묘점에서는 입을 수 있는 무인양품 헌옷을 새로 염색해 다시 판매하고 있다.
새로운 서비스를 강조하는 인상적인 전시를 매장 입구 홀에서 하고 있다.

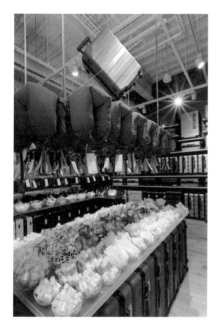

시장의 느낌 · 활기참

여러 종류의 상품을 질서정연하게 진열하는 것을 기본으로 해왔던 무인양품이지만 텐진다이묘점에서는 시장의 활기찬 느낌을 연출하는 데 주력했다. 상품을 천장에 매다는 디스플레이도 적극적으로 도입했다.

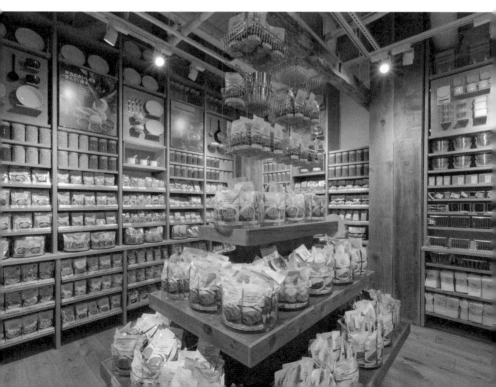

'발견과 힌트'가 있는 매장

상품에 사용되는 소재를 전시해 손으로 직접 만져볼 수 있게 했다.
상품의 기능, 소재의 특성, 상품 제작의 배경 등을 매장 보드를 통해 적극적으로 전달한다.

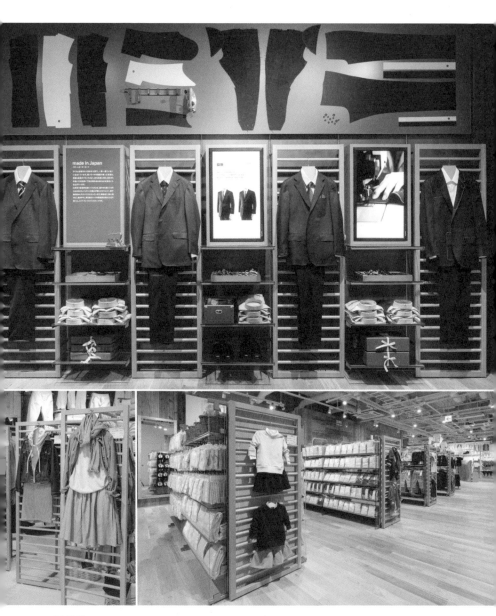

의류 특화

의 · 식 · 생 중 '의' 부분을 대폭으로 강화했다. 텐진다이묘점은 일본에서 모든 공정을 완성한 '패턴 오더 수트' 신사복을 취급한다. 패턴 오더 수트를 취급하는 매장은 텐진다이묘점 이외에 유락초점, 시부야 세이부점밖에 없다. 유아복, 욕실 관련 패브릭 제품을 한 층 안에 구성 하는 등 의욕적인 도전이 엿보이는 매장이다. 텐진다이묘점은 소재의 느낌을 전하기 위해 일부러 마네킹을 사용하지 않았다. 이렇듯 옷 자체의 존재감을 강조하는 디스플레이도 무인양품 최초의 시도다.

무인양품 캐널시티 하카타

텐진다이묘점 개점에 맞춰 서적류와 인테리어를 강화해 2015년 3월 5일
대규모로 리뉴얼해 오픈했다.
새롭게 설치된 무지 북스 코너는 약 3만 권의 장서량을 자랑하다.
(영업면적: 무인양품 2300m², 카페&밀 140m²)

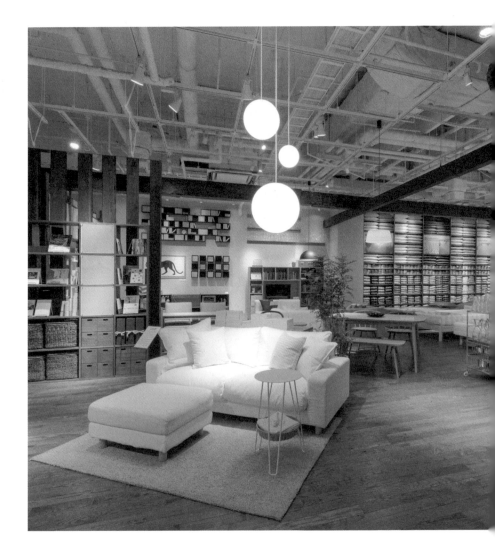

생활잡화 특화

가구와 생활잡화를 중심으로 리뉴얼했다.
규슈 최초의 '무지 인필 플러스MUJI INFILL+'는 매장 직원과 의논해가며 다양한 인테리어용품을 고를 수
있는 공간이다. 또한 무인양품 최초로 인테리어 시공 서비스까지 제공한다.

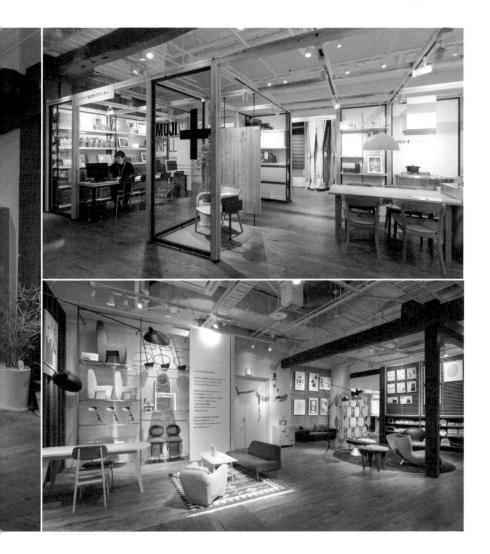

무인양품 캐널시티 하카타

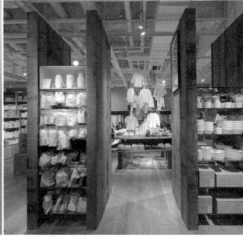

'발견과 힌트'가 있는 매장

캐널시티점에서도 '발견과 힌트'가 있는 매장 만들기를 적극적으로 진행하고 있다. 사진 왼쪽은 상품제작 배경을 전달하기 위한 광고판이다. 오른쪽은 아이와 함께 외출하는 장면을 상정하여 유아복과 생활잡화를 연결시켜 진열해놓은 코너. 카테고리를 넘나드는 디스플레이를 통해 의 · 식 · 생의 새로운 발견을 이끌어낸다.

토착화

다양한 이벤트를 개최하기 위한 전용 공간 '오픈 무지open MUJI'를 설치했다.
규슈의 크리에이터들과 협업을 해나가는 공간이다.

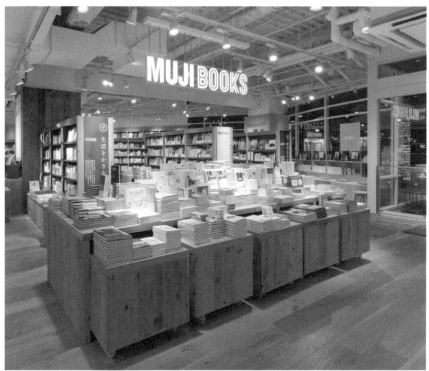

서적

'무지 북스'의 기획과 책 선택, 운영 등은 전문 업체인 '편집공학연구소'에 위탁했다.
무지 북스는 '책, 음식, 베이직, 생활, 인테리어'라는 다섯 가지 주제로 구성되어 있다.
매장 적재적소에 관련분야의 책을 배치해 책을 통한 발견을 유도한다.

무인양품 이온몰 오카야마

2014년 12월 5일 이온몰 오카야마 쇼핑몰 안에 오픈했다.
무인양품 오카야마점은 '발견과 힌트'가 있는 매장 만들기, 토착화 등의
본격화가 제일 처음 시도된 매장이다.
서일본의 거점매장으로 자리매김했다.
(영업 면적: 1500m²)

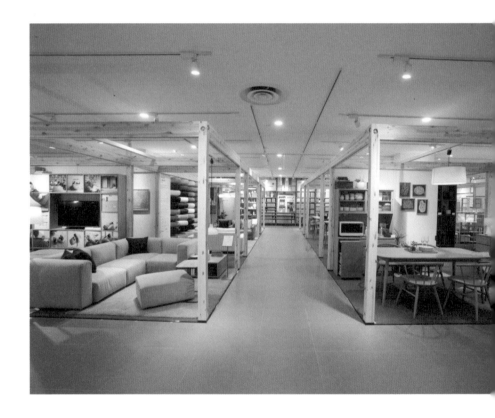

'발견과 힌트'가 있는 매장

공간 세트를 대규모로 도입해 인테리어 공간에 대한 제안을 대폭으로 강화했다. '발견과 힌트'로서 기능·특징을 전달하는 코너, 상품 제작 배경을 전달하는 코너를 마련했다. 티셔츠와 같은 소재로 만든 이불커버임을 알리는 코너도 마련했다. 활용법과 견본도 세심하게 배치했다.

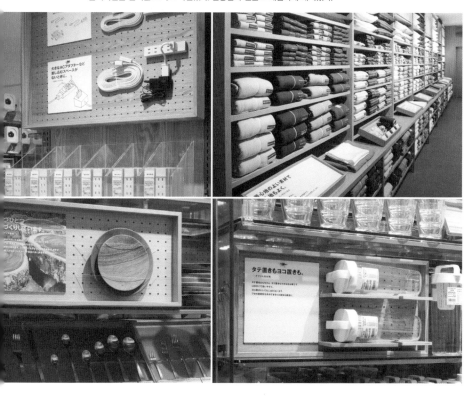

무인양품 이온몰 오카야마

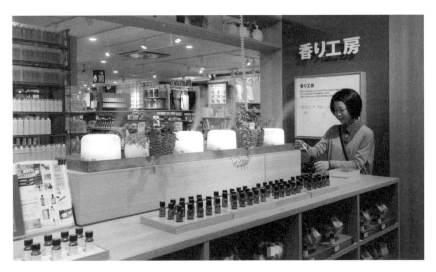

서비스
고객이 매장 직원과의 커뮤니케이션을 통해 '발견과 힌트'를 얻는 것도 중요하다.
'향기 공방'에서는 매장 직원과의 상담을 통해 자기만의 향을 만들 수 있다.
바로 그 자리에서 오일을 섞어 향을 만들어준다.

서적
매장 각 코너마다 관련분야 서적을 배치했다. 오카야마점에서 제일 먼저 시작한 디스플레이로,
'○○과 책'이라는 작은 안내판을 달아 고객에게 발견과 힌트를 제공하는 방식이다.
사진은 식물 관련 상품 진열대에 설치된 '숲과 책' 코너다.

토착화

무표백 나무젓가락 등 오카야마현 니시아와쿠라 마을의 간벌재로 만든 상품을 개발, 판매 중이다. 지역 산업, 지역 크리에이터와 협업함으로써 고객은 본인이 사는 곳에 대해 더 많이 이해할 수 있게 된다. 지역공헌과도 연결되는 작업이다.

4

無印良品　無印

새로운 도전

무인양품의 활동영역이 넓어지고 있다.

일본에서 세계로, 개인 생활공간에서 공공 생활공간으로.

새로운 것들과의 협업에도 과감히 손을 뻗어

'기분 좋은 삶'을 추구하고 있다.

나리타공항 신터미널을 물들이는 무인양품 가구

무인양품 가구로 채워진 나리타공항 제3여객터미널.
큰 화제를 불러 모으고 있는 제3여객터미널은 경제성과 디자인 양쪽 모두에서
높은 평가를 받고 있다.

무인양품 디자인이 공공 공간이라는 새로운 분야로 확산되고 있다. 나리타공항 제3여객터미널(2015년 4월 8일 오픈) 내부 대합실, 푸드코트에 설치된 소파, 의자, 테이블은 전부 양품계획 주도 하에 탄생한 무인양품 제품이다. 이렇듯 대규모 공공 공간에 제품이 대량으로 설치된 것은 양품계획으로서도 처음 있는 일이었다. 소파벤치가 200여 세트, 원목 테이블이 80여 개, 의자는 약 340여 개에 달한다.

나리타공항 제3여객터미널은 저가항공 전용 터미널이다. 양품계획은 제3여객터미널용 가구에는, 비용과 성능이 합리적이면서도 '하늘로 나서는 현관'에 어울리는 디자인이 필요하다고 판단했다. 양산 효과를 기대할 수 있는 기존제품을 기초로, 강도와 내구성을 높인 모델을 개발하기로 했다. 푸드코트에는 오크 원목 테이블과 의자를, 대합실에는 소파벤치를 설치하기로 했다. 고문위원 후카사와 나오토가 제3터미널

심플하게 디자인된 공항 로비. 깨끗한 느낌의 저가항공사 카운터 앞에 무인양품 소파벤치가 설치되어 있다.
© 마루모 도오루

대담하고 알기 쉽게 디자인된 안내판도 나리타공항 제3여객터미널의 특징 중 하나다.
바닥은 육상 트랙 느낌으로 디자인했다. 출발 동선은 푸른색으로, 도착 동선은 붉은색으로 구분했다.

시설개요
총 면적: 약 6만 6000m²
여객 수용 능력: 750만 명/년
출발 터미널 수: 국제선 총 다섯 개 터미널, 국내선 총 네 개 터미널
연간 이용객수: 약 550만 명(예상)
취항 도시 수: 국내선 12개 도시, 국제선 7개 도시

용 상품개발에 관여했다.

공항 등 공용 공간에서 폭넓게 사용되던 1인용 팔걸이의자 대신 소파벤치를 선택한 까닭은 1장에서 다뤘던 '옵저베이션' 리서치 결과에 인한 것이다. 옵저베이션이란 일반 가정을 방문해 제품이 실제로 어떻게 쓰이고 있는지, 사용자가 어떤 점을 불편해하고 있는지 조사해 거기서 얻은 발견과 가설을 신제품 개발에 활용하는 방법이다.

이번 프로젝트를 위해 개발팀은 간사이국제공항 등에서 저가항공 이용객의 실태를 현지 조사하며 필요한 기능을 검토했다. 저가항공은 심야나 이른 아침에 비행이 많고 대기 시간이 길기 때문에 누워서 쉴 수 있는 공간을 원하는 이용객이 많다는 것을 발견했다. 많은 사람이 앉을 수 있고 누울 수도 있는 소파벤치가 대합실에 최적화된 제품이라 판단했다. 옵저베이션을 통해 도출된 이 제안은 나리타국제공항 측으로부터 긍정적인 반응을 끌어낼 수 있었다.

또한, 일반 소비자를 대상으로 한 기존 제품보다 강도와 내구성을 높였다. 원목 테이블 상판 두께를 25mm에서 30mm로 늘렸고, 의자는 다리 사이에 인방을 넣어 보강했다. 소파벤치 등받이 부분은 목재 프레임에서 금속 프레임으로 변경했다. 탈착 가능한 기존 커버를 일체형 커버로 바꾸는 대신 발수 가공 처리를 했다.

개발 프로젝트를 완성하는 데 약 반 년이 걸렸다. 양품계획은 앞으로도 공공 공간을 자사의 제품으로 디자인하는 사업을 확대해 나갈 생각이다.

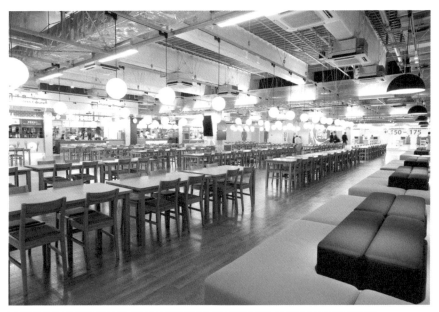

국내 공항 최대 규모의 푸드코드. 약 450석이 준비되어 있다. 원목 테이블, 의자, 소파벤치가 무인양품 제품이다.

연계버스 라운지는 그린으로 통일했다.

국내선 출발 게이트의 모습. 소파벤치의 등받이가 낮아 공간 끝까지 한눈에 들어온다.

국제선 출국 게이트. 여유로움이 느껴진다.

무인양품 X 발뮤다BALMUDA의
컬래버레이션

무인양품이 가전업계의 풍운아 '발뮤다'와 손을 잡았다.
지금까지의 상품개발과는 전혀 다른,
주목할 만한 컬래버레이션이 실현됐다.

2014년 10월 29일, 무인양품이 새로운 공기청정기를 발매했다. 발뮤다와 공동 개발한 제품으로, 기획과 디자인은 무인양품, 기술개발은 발뮤다가 담당했다. 양품계획은 무인양품이라는 브랜드로 다수의 가전제품을 판매하고 있다. 하지만 핵심 기술부터 하나하나 개발해 제품화한 것은 이번이 처음이다. 발뮤다로서도 자사의 기술과 노하우를 타사에 제공하기는 이번이 처음이다.

새롭게 발매된 공기청정기의 특징은 '듀얼 카운터 팬'이라 불리는 신개발 팬 부속품을 설치했다는 점이다. 모터 하나에 두 개의 팬을 달아 제품의 소형화와 성능, 두 마리 토끼를 모두 잡은 제품을 만들어낼 수 있었다. 두 개의 팬은 각각 역방향으로 회전하는데, 아래쪽 팬으로 빨아들인 실내 공기를 필터로 통과시켜 정화한 후 위쪽 팬을 통해 실내로 내보낸다. 두 개의 팬이 역방향으로 회전하면서 강한 기류가 형성되고 그렇게 배출된 공기가 실내 공기에 큰 흐름을 만든다. 양품계획이 사이즈와 디자인을 제안하면 발뮤다는 그 안에서 최대한의 성능을 발휘하는 기계 구조를 개발해 양품계획과 공유하는 식으로 프로젝트가 진행됐다.

새로 발매된 공기청정기의 기류 위로 종이풍선을 띄워봤다. 기류가 직선으로 안정되어 있는 까닭에 종이풍선이 한자리에 계속 떠 있다.
© 다니모토 리쿠

이 공기청정기는 2014년 10월 29일 일본 발매 이후 같은 해 11월 하순에는 중국에서 발매됐다. 그후 전 세계 매장으로 발매가 진행되고 있는 중이다. 중국의 매장 망을 확대하고 있는 양품계획이 공기청정기를 개발한 것은 초미세먼지 문제 등으로 고성능 공기청정기의 수요가 높아지고 있는 중국 시장을 겨냥한 것이다.

경영 책임자들 간의 대화로 시작된 프로젝트

양품계획은 2014년 가을/겨울 시즌, 공기청정기의 판매 목표를 2만 5000대로 잡았다. 과거 취급하던 공기청정기의 연간 판매 대수가 최고 3000대 정도였던 것을 감안하면 의욕적인 판매 목표라 할 수 있다.

무인양품답게 조작 버튼 디자인이 심플하다. 사진 속 제품은 시제품으로 연결선이 다소 거칠지만 최종제품에는 그 부분을 개선했다.

정면에서 본 외관(왼쪽). 뒷면에서 내부 필터를 꺼낸 모습(오른쪽). 집진 필터와 활성탄 필터를 일체화한 필터를 사용했다. 필터 위쪽으로 새로 개발한 듀얼 카운터 팬이 들어가 있다.

공기청정기 개발 프로젝트는 2013년 가을 시작됐다. 양품계획의 가나이 마사아키 사장(당시)이 발뮤다의 데라오 겐 사장에게 기술 제공에 대한 이야기를 직접 건네면서부터였다.

무인양품의 가전제품은 심플하고 통일감 있는 디자인으로 소비자에게 높은 평가를 받아왔다. 하지만 위탁제조업체의 기존상품을 베이스로 한 것이었기 때문에 성능 면에서 최고라고 말하기 어려웠다. 그러나 발뮤다와 손을 잡으면서 무인양품의 독자적인 디자인에 높은 기능을 융합시킬 수 있었다.

한편 발뮤다는 자사의 높은 기술력을 양품계획에 제공하면서 제품 판매 이외의 새로운 수입원을 확보할 수 있었다. 지명도 있는 무인양품과 팀을 꾸리면서 자사에 대한 신뢰도 향상을 기대할 수도 있었다. 무인양품과는 고객층이 다르다는 것도 공동개발을 결심한 이유 중 하나였다.

중국에 문을 연
세계 거점매장

무인양품의 중국 진출에 속도가 붙고 있다.
2014년 12월 문을 연 청두점은 '세계 거점매장'으로 자리매김했다.
해외 매장 중에서 최대 규모의 면적을 자랑한다.

양품계획은 2014년 12월 중국 쓰촨성 청두시에 세계 거점매장이 될 '무인양품 청두점'을 오픈했다. 청두점은 번화가 쇼핑몰 한쪽에 위치하고 있다. 무인양품의 해외 매장 중에서 최대 규모로, 지하 1층, 지상 3층 규모에 총 면적만 3000m²에 달한다. '카페&밀 무지CAFE&Meal MUJI' '이데IDEE'[1] 매장이 함께 들어간 중국의 첫 매장이기도 하다. 고객 서비스 강화를 위해 일본에서 연수한 6명의 인테리어 어드바이저와 4명의 의복 스타일링 어드바이저를 배치했다.

청두점은 세계 거점매장으로서 무인양품의 세계관을 아낌없이 전달하기 위해 '상품구성 강화형 매장'으로 콘셉트를 잡았다. 중국내 기존 매

1 가구, 인테리어 전문 회사. 2006년 M&A를 통해 무인양품이 이데를 흡수했다.

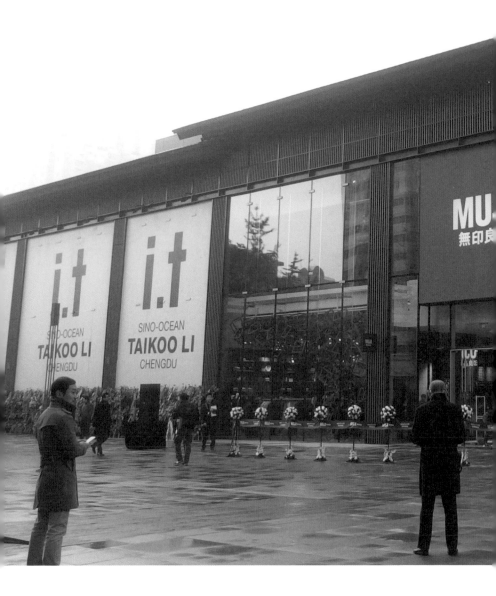

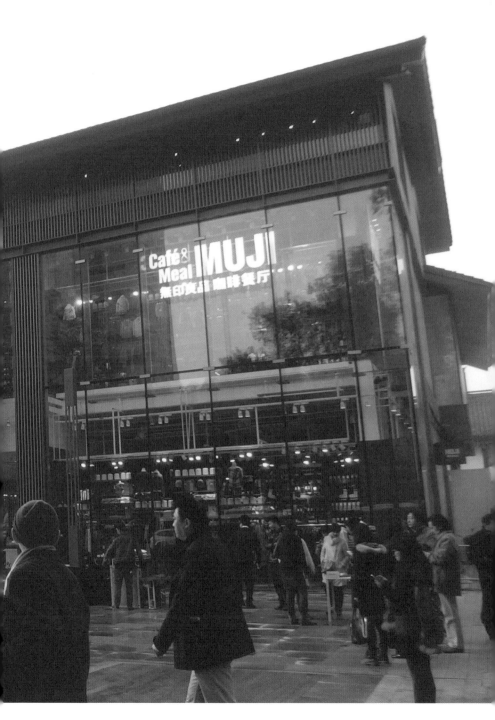

장이 평균적으로 약 3300여 아이템으로 구성되어 있는 반면 청두점은 약 4000여 아이템으로 매장 상품을 구성했다.

중화 니사인의 여성복을 한정판매하는 것은 물론, 화장품, 자전거, 주방 가전, 와인, 일본주 등 중국에서 처음으로 판매를 개시한 상품군도 많다. 거기다 문구류 코너의 독특한 필기구 디스플레이, 아로마 디퓨져를 위한 테이블 디스플레이 등 오직 청두점에서만 시도된 비주얼 머천다이징도 많다. 이렇듯 청두점은 세계 전략 상품으로 강화해나갈 아이템을 대량 진열함으로써 고객에게 강한 인상을 심어주고 있다. 또한 아동복의 둥근 테이블 진열대는 청두점에서 최초로 도입된 후 일본의 거점매장으로 역수입되기도 했다.

청두점의 시작은 순조롭다. 내방 고객수와 매출 모두 예상치를 훌쩍 뛰어넘고 있다. 청두점의 주 고객층은 20대~30대 여성층이다. 주로 커플 위주의 방문객이 많지만 주말에는 가족 단위 고객층도 많이 찾는다.

다른 매장과 비교해 의류 잡화의 판매 실적이 좋은 것도 청두점의 특징이다. 아동복, 헬스&뷰티의 상품 구성에 힘을 쏟은 영향으로 분석된다. 그러나 생활잡화의 매출 구성비는 당초 예상의 60% 수준을 밑돌고 있다. 개점 후 첫 분기 실적은 예상의 45% 정도였다. 하지만 이후 인테리어 어드바이저의 역할을 통해 생활잡화의 매출을 늘려나갈 생각이다.

인테리어 디자이너 스기모토 다카시가 말하는 '무인양품 청두'

세계 거점매장이라고 무인양품의 디자인 기초가 달라지는 건 아닙니다. 고객이 일본인이다, 중국인이다, 국민성에 차이가 있다, 이런 취향이다, 이런 것들에 대해서는 거의 생각하지 않아요. '일부러 의식하지 않으려 한다', 이렇게 말하는 게 더 정확한 표현이겠네요. 무인양품은 시대의 첨단을 걷는 글로벌한 존재입니다. 중국 스타일, 유럽 스타일, 그런 차이를 초월하는 것이죠. 하지만 변하지 않는다고는 해도 무인양품은 세계 각지에서 "어라? 이거 재밌는데?" 이런 생각이 들 만한 것을 도입하고 있습니다. 그런 식으로 무인양품은 발전해온 것이죠.

청두점은 '비일상의 느낌'을 의식하며 디자인했습니다. 단 아주 일반적으로 간단히 만들 수 있는 것들로 비일상적인 느낌을 낼 수 있게 설계했어요. 80%는 스탠더드하게, 나머지 20%는 무인양품다움을 드러낼 수 있도록 말이죠. 나무로 만든 육면체 오브제로 공간을 채운 것도 비일상적인 느낌을 내기 위해서였습니다. 샹들리에풍 조명도 마찬가지입니다. LED 전구를 단 합성수지 수납박스를 쌓아 만든 조명도 비일상적인 느낌을 주기 위해 설치했습니다.

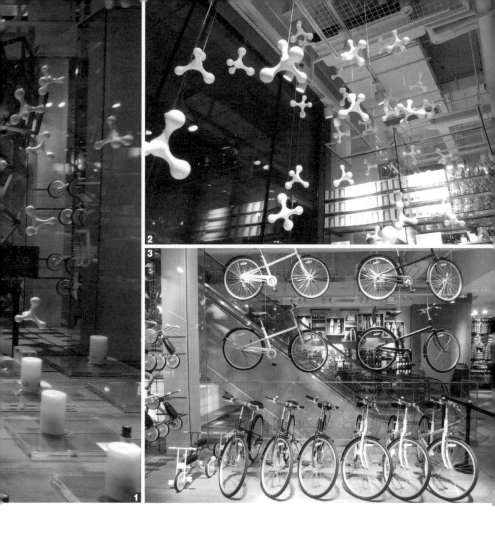

1 무인양품 청두점은 '상품 구성 강화형 매장'이다. 대량 진열이 청두점의 특징 중 하나다. 아로마 디퓨저를 가득 진열한 테이블 진열대는 청두점만의 디스플레이 방식이다. 안쪽으로 보이는 목재 육면체 오브제가 비일상적 느낌을 연출한다.

2 상품을 끈에 매달아 전시하는 스타일을 많이 볼 수 있다. 이 역시 비일상적인 느낌을 끌어내기 위한 선택이다.

3 자전거, 세발자전거는 중국 내 매장 중 청두점에서 최초로 판매한다.

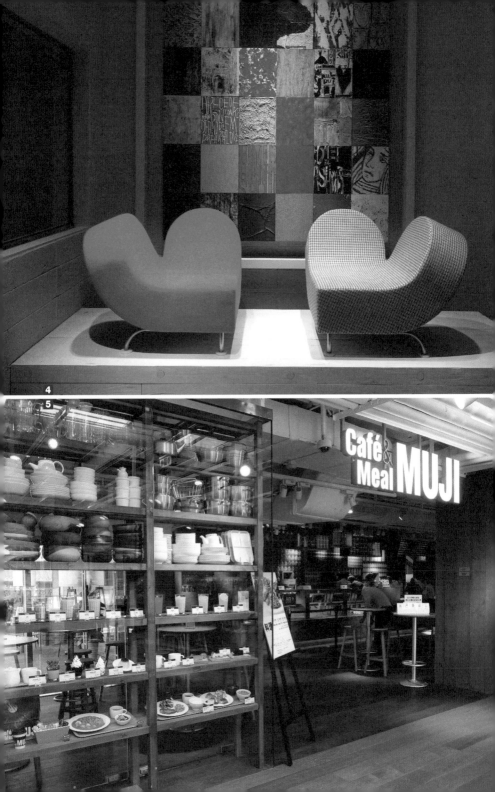

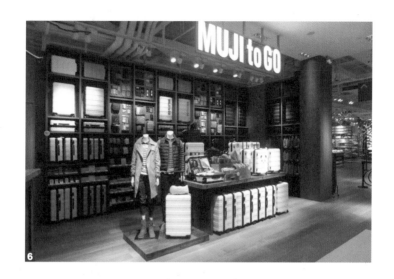

4.5 '이데'의 가구. '카페&밀 무지'도 중국 매장 중 청두점에 제일 처음 들어섰다. 고객들이 '카페&밀 무지'를 '이케아 레스토랑&카페'와 비교하는 경우가 많다.

6 지역한정 상품도 많다. 흰색 하드 캐리어도 그중 하나다. 흰색은 판다를 이미지한 색이다. 쓰촨성 보호종인 판다와 레서 판다를 모티프로 한 개발 상품 중에는 쿠션과 아동용 셔츠 등이 있다.

7 일본에서 큰 인기를 얻고 있는 공기청정기. 청두점 오픈에 맞추기 위해 개발을 서둘렀다.

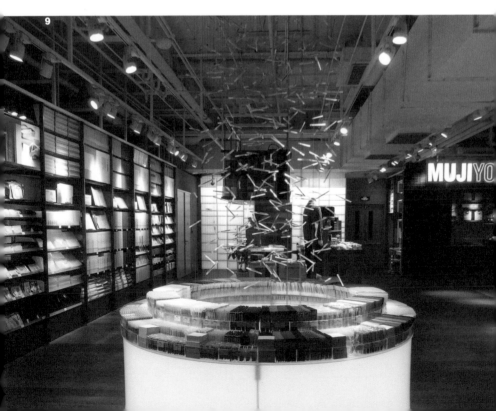

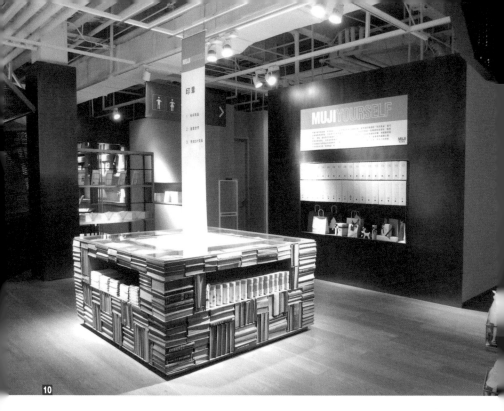

8 합성수지 수납 박스 안에 설치된 LED 조명이 은은하게 주변을 밝힌다. 이 설치물은 예전에 〈밀라노가구박람회〉에서 처음 공개했을 때 인기를 끌었던 것으로 비일상적인 느낌을 뿜어낸다.

9.11 청두점에서 최초로 도입된 독특한 진열대. 펜이 하늘에서 둥근 테이블로 내려오는 것 같은 인상을 준다.

10 '무지 유어셀프MUJI YOURSELF'도 인기 있는 코너. 자수와 스탬프가 있는데 특히 스탬프의 인기가 높다.

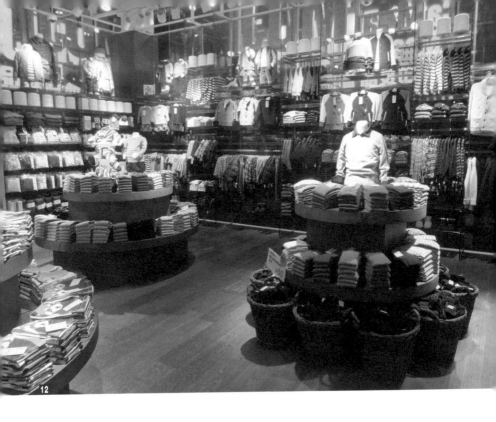

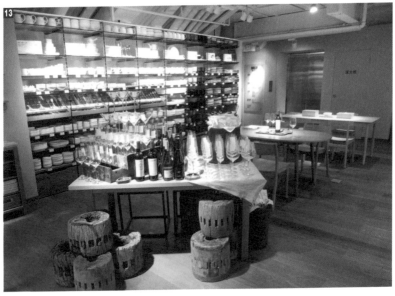

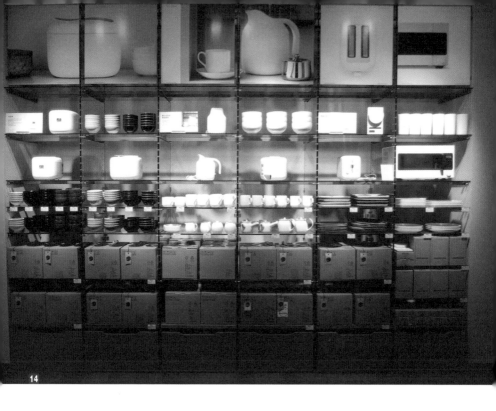

12 아동복 매장. 상품 구성 강화형 청두점 안에서도 아동복의 상품 구성은 군계일학이다. 둥근 테이블 진열대는 청두점에서 제일 먼저 설치된 것으로, 이후 일본 거점매장으로 역수입됐다.

13 와인, 일본술도 청두점에서 중국 최초로 취급한다. 매장 여기저기 중국의 오래된 전통가구, 술에 관련된 소품을 배치해 중국다운 매장 분위기를 만들었다.

14 무인양품의 주방가전도 청두점에서 중국 최초로 취급한다.

15 여러 투명 소품을 매달아 만든 대형 샹들리에 조명은 카페&밀 무지의 상징적인 존재가 되었다.

중국에서 존재감을 키워가는 무인양품

収納の本。

収納の本。

수납책

치슈엔(홍콩)

사물을 분류하는 것이 생활의 일부지만 분류한 것을 어디에 둬야 할지는 여전히 고민스럽지요. 그래서 수납 케이스를 책 모양으로 만들어 어디 둬야 할지 쉽게 결정할 수 있게 했습니다. PP케이스의 디자인과 사이즈를 일반적인 책 사이즈에 맞췄고 책등에 식별 스티커를 붙일 수 있게 했습니다. 책꽂이에 꽂혀 있는 책에 수납기능을 주면 어떨까 하는 아이디어에서 착안했습니다.

무인양품이 세계로 진출하고 있다.
그중에서도 아시아, 특히 중국은 무인양품이 가장 중시하는 지역이다.
〈무지 어워드〉로 새로운 지혜와 재능을 발굴하고 있다.

무지 어워드 2014에서는 두 작품이 공동으로 금상을 수상했다. 은상은 해당작 없음.

조약돌 초크
오다카 고헤이(일본)

조약돌 모양의 분필입니다. 어린 시절에는 돌멩이로 낙서를 하며 놀고는 했습니다. 돌멩이로
그릴 때의 기분 좋은 느낌과 평화로운 촉감을 계속 이어갔으면 합니다.

2014년, 5년 만에 개최된 제4회 〈무지 어워드〉는 중국을 시작으로 아시아 시장에 진출 중인 무인양품의 메시지였다. B to C가 아닌 B with C. '미래의 생활에 이어질 디자인'을 함께 생각하자는 것이 제4회 〈무지 어워드〉의 테마였다.

2006년 시작된 〈무지 어워드〉는 세계에 통용되는 일상품의 발견과 새로운 상품개발, 재능 개발에 공헌한다는 것이 목적이다.

무인양품의 주 고객층은 중산층이다. 이번 어워드의 목적 중 하나는 중산층이 두텁게 성장 중인 중국에서 무인양품의 철학과 가치관을 널리 알리겠다는 것이었다. 발표와 수상식도 상하이에서 치렀다.

결과는 대성공이었다. 49개국으로부터 4824개 작품이 응모됐고 그중 중국, 대만, 홍콩 등 중국어권 국가로부터의 응모가 4분의 3을 차지했다. 3회까지는 압도적으로 일본에서의 응모가 많았다. 중국어권 국가에 있어 무인양품에 대한 관심, 존재감이 최근 몇 년 들어 급속하게 늘었다는 것을 짐작할 수 있는 부분이다. 또한 금상부터 동상까지 7개 작품 중 3개 작품이 중국어권 국가의 응모작품이었다. 생활잡화부 야노 나오코 기획디자인실 실장의 말에 따르면, 무인양품다운 작품이 늘어났으며 자국의 전통문화로부터 발상을 끌어온, '파운드 무지' 성격의 작품도 많았다고 한다.

무인양품은 아시아, 일본 등지에서 〈무지 어워드〉 수상작 전시회를 개최할 예정이다. 또한 수상작 중 7~8개 작품을 검토해 상품화할 예정이다.

하키모노Hakimono(신발)
아리가 무네오(일본)

잠수복 소재인 발포 고무 시트를 모양대로 잘라 벨크로 테이프로 여며 붙이면 가볍고 쾌적한 신발이 됩니다. 신축성이 있기 때문에 누구라도 신을 수 있습니다. 적당한 굽이 있어 근육이 약해진 노약자에게도 적절한 신발입니다. 신기고 벗기기 쉬워 노약자를 보살피는 일도 수월해집니다. 펼치면 종이처럼 평평해지니 기내용 등 여행용으로도 편리합니다.

도어 인 도어Door-in-Door
DYUID22[노루 지아쟁/챙 야팅](대만)

최근 들어 출산율 저하와 물가 상승으로 인해 방의 개수가 적은 작은 집의 판매가 급속히 증가했습니다. 현재 아시아 지역에서 작은 집의 비율은 부동산의 주류가 될 정도로 증가하고 있습니다. 작은 집에서는 수납 공간이 중요합니다. 그래서 우리는 효율 높은 수납방법에 대해 고민했고 그 결과 문의 개념을 리디자인했습니다. 문 안에 수납공간을 만들어 넣는 방식으로 말입니다.

아이슬란드 벙어리장갑
Iceland Mitten
피셔맨fisherman[후지야마 료타로/
스기타 슈헤이](일본)
아이슬란드 어부들이 쓰는 벙어
리장갑에는 추운 겨울 고기잡이를
할 때 제 역할을 다하기 위한 지혜
가 담겨 있습니다. 노를 젓다보면
벙어리장갑이 찢어지거나 물에 젖
기도 합니다. 그럴 때 새로운 벙어
리장갑을 쓰는 게 아니라 손에 낀
채로 뒤집으면 쓰던 장갑을 다시
쓸 수 있습니다.

아이리스 위브 커튼
Iris Weave Curtain
선 맹션(대만)
무늬를 넣어 골풀을 엮는 전통기
술을 커튼 디자인에 응용했습니
다. 창가에 걸어 태양열을 받으면
좋은 향기가 나는 커튼입니다. 빛
이 들어오면 실내에 다양한 그림
자를 만들어내기 때문에 놀라움과
즐거움을 가져다줍니다. 또한 분
리 가능한 구조여서 각 부분을 조
합해 자기만의 독창적인 디자인을
즐길 수도 있습니다.

라운드 스케치Round Sketch
아라타니 아야코(일본)

아이를 위한 둥근 모양 스케치북 세트입니다. 사각형이 아니라 둥근 종이를 사용하면 보다 자유로운 발상으로 그림을 그릴 수 있습니다. 그린 그림은 스케치 종이를 넣어두는 두꺼운 종이 소재 케이스에 넣어 오래도록 보관할 수 있습니다. 어디로 튈지 모르는 아이들, 그 자유로운 발상으로 미래에 대한 꿈을 그려가길 바라며 만들었습니다.

심사위원과 수상자. 수십 개의 매체가 수상식에 모이는 등 미디어의 주목도도 높았다.

'기분 좋은 생활'을
실현시키는 집

'이것으로 충분하다'고 자신 있게 말할 수 있는 생활.
그것이 '무인양품의 집'의 목표다.
무인양품이 만든 집에는 무인양품 철학에 바탕을 둔 삶의 제안이 가득하다.

무인양품이 제안한 아이디어

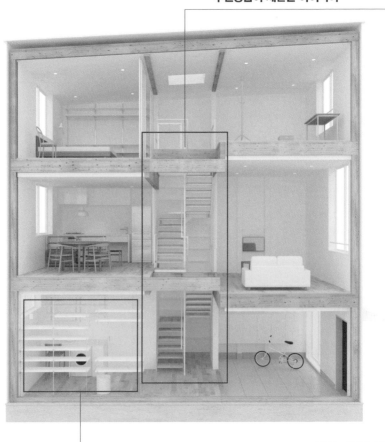

리서치로 모집한 아이디어

'세로의 집' 모델하우스 모형. 욕실과 세탁실 등 물을 쓰는 공간을 한네 모은 하우스플랜이다.
연면적: 106,57m², 건축면적: 37,26m², 판매금액: 2538만 엔(소비세 포함)

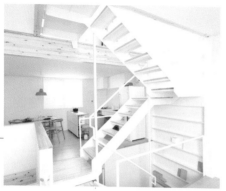

건물 중앙 계단이 거실을 부드럽게 구분하는 '세로의 집'. 작은 주택이면서도 공간의 넓이, 채광, 공기의 환경을 확보했다.

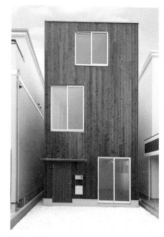

'세로의 집'은 도시 소형주택 건축을 전제로 한 3층 주택이다. 건물 중앙의 계단, 한층 안에서 바닥 높이에 차이를 둔 '스킵플로어'를 채택했다는 것이 이 주택의 특징이다. 정면 외벽은 와카야마현에서 벌목한 삼나무 판자로 마감했다.

1층 안쪽 공간. 욕실, 화장실과 함께 세탁, 건조, 다림질을 할 수 있는 가사 공간, 수납공간을 한데 모아 쓰기 편하게 했다. 생활 동선에 맞춘 공간 아이디어를 수용해 디자인했다.

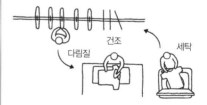

세탁기, 건조대, 다림질 판을 한곳에 모아 가사 일을 효율적으로 할 수 있게 했다.
벽 쪽에 세제를 올려두거나 행거를 걸 수 있는 수납공간도 있다.

2014년 4월, 무인양품은 5년 만에 새로운 '무인양품의 집'을 발표했다. 도시 소형주택 건축을 전제로 한 3층 주택 '세로의 집'이 바로 그것이다. 무인양품은 2004년에 발표한 '나무의 집' 이후 지금까지 세 종류의 2층 주택을 판매해왔다. 이번에 발표한 세로의 집은 도시에서의 거주를 위한 3층 주택이라는 것이 가장 큰 특징이다.

세로의 집은 무인양품이 제안한 아이디어와 고객 리서치를 통해 모은 아이디어의 조합이다. 건물의 뼈대와 구조는 무인양품의 의견이고, 주방, 욕실 등 공간 배치는 설문조사를 통해 고객의 소리를 반영했다. 이렇듯 무인양품은 사람들로부터 모은 삶의 지혜를 주택에 도입하면서 도시 주택이 안고 있는 문제 해결을 위한 아이디어를 자신 있게 제안했다. 실로 무인양품다운 방법으로 기존 소형주택과는 다른 공간의 넓이를 확보했고, 생활의 편의성을 높인 주거를 만들어냈다.

한정된 공간에서 넓게 생활하는 법

"'소형주택에 산다는 것은 도시에 사는 대신 많은 것을 참아야 한다는 것을 의미한다.' 이것이 소형주택에 대한 일반적인 생각입니다. 실제로 개발팀 내부에서도 '도시의 단독주택은 합리적이지 않다. 맨션이나 아파트 같은 공동주택이 더 효율적이다'는 의견이 있었습니다. 하지만 도시에서 쾌적한 삶을 살기 위해서는 어떤 형태와 기능이 있어야 하는지, 고민하고 고민한 끝에 '세로의 집'이라는 해결책을 제안했습니다." 세로의 집 개발을 담당한 '무지 하우스MUJI HOUSE' 대표 가와우치 고지의 말이다.

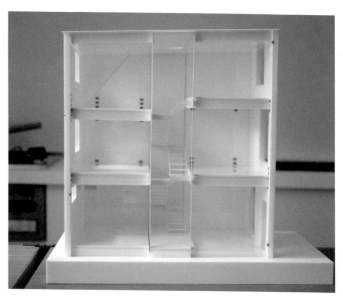

좌우로 세 개씩, 총 여섯 개의 방으로 구성되어 있는 '세로의 집'. 스킵플로어를 채용해 방의 용도에 맞게 천장의 높이를 조절했다. 위 사진은 각 방의 천장 높이를 검토하기 위한 모형이다.

무인양품은 웹사이트 '다 같이 생각하는 주거의 형태'를 통해 지금까지 약 10만 명에게서 주거에 관한 의견을 수집했다. 수집한 의견은 '무인양품의 집' 상품개발에 활용하고 있다. 2008년에 실시한 '가사 일에 대한 설문조사'에서는 2967명으로부터 답변을 받았다. 이 조사를 통해, 세면탈의실 혹은 그 주변에 세탁기가 있으면 좋겠다는 의견이 압도적으로 많다는 사실을 확인할 수 있었다.

세로의 집이 만족시켜야 할 것은 도시의 편리성을 누리면서도 좁은 공간에서 쾌적하게 살 수 있어야 한다는 것이었다. 소형주택이 안고 있는 '좁다' '어둡다' '춥다'는 문제를 해결해 쾌적한 삶을 제공하는 공간으로서 어떤 주거를 제안할 수 있을까라는 질문에서부터 상품개발은 시작됐다.

이런 면에서 무인양품이 주목한 것은 계단이었다. 계단은 3층 주택에서 빠트릴 수 없는 구조물로, 아무리 작게 디자인해도 3.3m² 정도의 공간을 차지할 수밖에 없다. 다른 여러 소형주택에서는 거실을 넓게 확보하기 위해 계단을 건물 구석에 설치한다. 그 상태에서 공간을 벽으로 나눠버리면 방 하나당 공간은 작아질 수밖에 없다.

세로의 집에서는 실내 중앙에 답답하지 않은 느낌의 계단을 설치해 공간을 부드럽게 구분했다. 이로 인해 각각의 방에 독립적인 느낌을 주면서도 한 층에 33m² 정도의 공간을 만들어낼 수 있었다. 바닥 높이를 다르게 한 스킵플로어 공법을 사용한 것도 공간에 독립적인 느낌을 주는 동시에 넓어 보이는 효과를 주기 위해서였다. 또한 중앙에 설치한 계단은 빛과 열의 통로로서의 기능도 가진다.

마지막으로 남은 '추위'라는 문제를 해결하기 위해 무인양품은 두 대의 냉난방기로 집 내부의 온도를 쾌적하게 유지할 수 있도록 단열성능을 철저히 높였다. 지붕에는 2중으로 단열재를 시공했고 외벽에는 목질섬유단열재를 사용하는 등 추운 날에는 따뜻하게, 더운 날에는 시원하게 지낼 수 있는 환경을 실현시켰다.

이렇듯 무인양품은 소형주택의 세 가지 결점을 동시에 해결하는 설계를 내놓았다. '이것으로 충분하다'고 자신 있게 내놓을 수 있는, 집에

대한 새로운 제안은 이렇게 탄생했다.

10만 명의 설문조사를 통해 집에 대한 요구를 수집하다

집의 전체적인 구조는 무인양품의 아이디어에 기초하고 있지만 생활 동선을 고려한 공간 구조는 리서치를 통해 수집된 아이디어를 반영한 것이다.

설문조사에서 얻은 의견을 반영해 1층 가사실에는 세탁기, 건조대, 다림질 판을 둘 수 있는 공간과 욕실, 화장실처럼 물을 쓰는 공간을 한데 모았다. 벗은 옷을 세탁기에 넣고 바로 욕실로 들어갈 수 있으며 세탁이 끝나면 바로 그 자리에서 널 수 있다. 빨래가 다 마르면 그 자리에서 다림질하고 가지런히 개켜 수납할 수 있다. 이처럼 세탁에 관련된 가사 전부가 이 장소에서 해결된다.

무인양품은 웹사이트 '다 같이 생각하는 주거의 형태'에 모집된 총 10만 건 이상의 설문조사를 분석해 삶의 지혜와 요구사항을 정리했다. 생활 동선에 관해서는 지금까지 몇 번이나 주제로 삼았던 문제이기도 했다. '세탁, 건조, 다림질 동선이 짧으면 좋겠다' '가사 공간이 있으면 편리할 것 같다'는 여성들로부터의 의견을 적극 반영했다.

실내 마감 소재에 너무 많은 선택지를 준비하지 않은 것도 무인양품답다고 할 수 있다. 소비자의 요구에 따라 내구성이나 질감 같은 부분에서 소재를 바꿀 수도 있지만 무인양품은 자신들의 세계관에 합치되는 것을 추천하고 권장한다. 다른 설계 업체는 여러 종류의 다양한 소재를 준비해 소비자가 자유롭게 고를 수 있다는 점을 강조한다. 그러나

집을 만드는 쪽이 고민을 거듭해 좋다고 판단한 것을 소비자에게 제안하는 방식이 무인양품이 생각하는 '무인양품의 집'이다.

무인양품은 2004년부터 집을 판매하기 시작했다. 첫 헤에는 한 채밖에 팔리지 않았지만 지금은 '오래 쓸 수 있는 집이다. 자유롭게 공간을 바꿀 수 있다'는 콘셉트가 받아들여져 연간 판매수가 300채 가까이 늘었다. 2015년까지 연간 500채의 판매를 목표로 하고 있다. "주거에 있어 어떤 생활 솔루션을 제안할 수 있을까가 무지 하우스 사업의 가장 중요한 테마"라고 무지 하우스 다쿠사리 이쿠오 전무는 말한다.

무인양품은 삶에서 가장 커다란 위치를 차지하는 '집'이라는 상품을 신념을 가지고 판매하고 있다. 여기에도 창업부터 일관되게 '기분 좋은 생활'을 제공해온 무인양품의 철학이 잘 드러나 있다.

무인양품의 집 판매 추이

'나무의 집'을 발표했던 2004년에는 '무인양품의 집'이 한 채밖에 팔리지 않았다. 하지만 햇수를 거듭할수록 판매가 늘어나고 있다. 현재는 연간 약 300채의 집이 판매되고 있다.

2004년 '나무의 집'

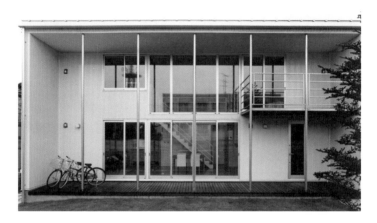

2007년 '창窓의 집'

2009년 '아침의 집'

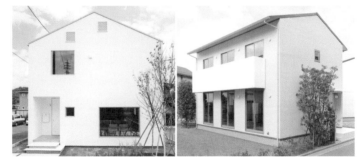

무인양품이 계속
무인양품일 수 있는 이유

Interview

4분기 연속 최고 수익을 달성하고, 중국을 시작으로
아시아에서의 급성장하고 있는 무인양품.
매출 호조의 무인양품을 뒷받침하고 있는 것은 창업 때부터 변함없는
무인양품의 철학이다. 무인양품의 철학은 어떻게 이어져왔을까?

———

닛케이디자인 **매출이 상당히 좋습니다. 이유가 뭘까요?**

가나이 마사아키 유통 세계에서는 '현장'이 대단히 중요합니다. 현장이 자기 일과 역할에 자긍심을 가져야 합니다. 또한 사회적으로 올바른 것을 하고 있다는 가치관도 공유해야 하죠.

지금 그런 방향으로 꽤 많은 부분이 궤도에 올라섰다고 봅니다. 우리가 목표로 하는 '기분 좋은 생활'에 어떤 상품이 필요한지, 매장의 공간 디자인이나 BGM, 진열대, 비주얼 머천다이징은 어때야 하는가에 대한 논의를 계속 해왔습니다. 하지만 상품을 단순히 진열하기만 해서는 고객에게 완벽히 전달하기 어려운 영역도 분명히 있기 때문에 인테리어 어드바이저나 패션 어드바이저의 육성 등 보다 깊은 스킬을 연마해 현장에서 고객에게 더 많은 도움이 되고자 하고 있어요. 날로 높아지고

無印良品

양품계획 회장

가나이 마사아키

가나이 마사아키 1957년 생. 1976년 '세이유 스토어 나가노(현 세이유)' 입사. 1993년 양품계획에 입사해 가족층을 겨냥한 상품개발을 주도했다. 영업본부 생활잡화부 부장, 영업본부장, 전무 등을 거쳐 2008년 양품계획의 사장으로 취임했다. 2015년 5월부터 회장직을 맡고 있다.

© 마루모 도오루

있는 이런 '현장의 힘'이 실적 호조의 요인이 아닐까 합니다.

무인양품은 창업 때부터 디자인이라는 것이 경영 안에서 확고한 지위를 차지하고 있었습니다. 거기에 대해서는 전혀 흔들림이 없어 보입니다.

아시다시피 무인양품의 구체적인 개념과 무인양품이라는 이름을 만들어낸 이들은 다나카 잇코 씨를 중심으로 한 크리에이터들이었습니다. 어떤 의미에서는 자본의 논리와 극단에 있는 '인간의 논리'로 생각하는 사람들이었죠. 그런 사람들이 '고문위원단'이라는 형태로 무인양품과 계속 관계를 맺어왔다는 것이 제일 큰 요인이라고 생각해요.

당시의 세이유[1]뿐만 아니라 일반적으로 기업이라는 존재는 자본의 논리로 향하기 마련입니다. 그렇게 했으면 무인양품이라는 개념은 사라져버리고 말았겠죠. 그것을 간파한 쓰쓰미 세존그룹 회장이 고문위원단이라는 태세를 정비했고, 그것이 30년 넘는 세월 동안 창업 정신을 유지할 수 있었던 큰 요인이 되었습니다.

하지만 긴 세월에는 우여곡절이 있기 마련이라, 2001년, 2002년이 매출로는 최악이었는데, 고문위원단과의 관계가 유명무실해진 시기도 바로 그때였습니다.

2002년 다나카 씨가 갑자기 돌아가셨습니다. 돌아가시기 반년 전 쯤 '세대교체 시기가 가까워지고 있으니 하라 켄야 씨를 소개하고 싶다'는

1 일본의 거대 유통회사. 1980년 무인양품은 세이유의 PB로 출범했다.

이야기를 하셨어요. 사실은 천천히 바통 터치를 해나가야 했지만 갑자기 돌아가시고 만 거죠. 이미 고문위원단과의 관계도 유명무실해져 있던 상황이었습니다. 거기다가 매출의 급감까지….

그 당시 저는 상품개발과 영업을 담당하고 있었습니다. 리브랜딩 Rebranding이라 말해도 될지 모르겠지만, 무인양품의 철학을 다시 한 번 점검해 회사 내외부에 확실히 전달하기 위해 하라 켄야 씨, 후카사와 나오토 씨와 함께 논의를 거듭했습니다. 그 결과가 2003년에 발표한 '무인양품의 미래'라는 광고였어요. 교정 단계에 하라 씨는 해외에 있었는데, '이건 양보할 수 있다. 저건 양보할 수 없다' 이렇게 다퉈가며 '무인양품의 미래'라는 기업광고를 완성했습니다. 그 안에 무인양품의 모든 철학이 집약되어 있다는 의미에서 보자면 그때의 논의가 정말 중요했던 거죠.

우리는 글로벌한 중소기업이다

———

2017년이 되면 일본보다 해외 매장 수가 더 많아질 것으로 보고 있습니다. 그렇게 되면 명실상부한 글로벌 기업이라 할 수 있지 않을까요?

아뇨, 우리는 중소기업입니다.(웃음) '팔기 위한 물건 같은 거 만들지 말자.' 중소기업이어야만 이런 이야기를 진심으로 계속 할 수 있기 때문입니다. 결과적으로 덩치는 커지겠지만 정신은 중소기업이어야만 합니다. 현장과의 거리감도 포함해서 말이죠. 10년 후, 20년 후에도 '기분 좋은 생활이란 뭘까?' 이런 논의를 진지하게 해나가야 합니다. 다음

"우리는 중소기업입니다.
덩치는 커지겠지만 정신은 중소기업이어야 합니다."

가나이 마사아키

경영자도 마찬가지죠. 이런 가치관을 가진 사람에게 바통을 건네줘야
합니다.

좁은 의미에서 무인양품은 디자인이라는 것에 대한 안티테제로 태어
났습니다. 물건을 팔기 위한 디자인이나 디자이너의 개성을 표출하
기 위한 디자인에 대해 '미래의 디자인은 그렇지 않다'며 시작된 것이
1980년의 무인양품이었습니다.

넓은 의미에서는 경영도 디자인이라 생각합니다. 예를 들어 요즘 무
인양품에는 역이나 공항 같은 공공시설의 디자인 의뢰가 들어오곤 합
니다. 홍콩 디자인센터에서 젊은 디자이너가 모일 수 있는 공간을 만
들고 있는데 그 숙박시설의 디자인을 무인양품에게 의뢰하고 싶어합
니다. 일본의 마을 숲을 지키기 위해 재정적 지원 이외에 무엇을 할 수
있을까를 고민하기도 하죠.

더 이상 디자인은 개별적이고 구체적인 상품이기만 한 것이 아닙니다.
디자인이라는 단어의 사용법도 바뀌어야 하는 시대가 되었다고 할 수
있어요. 무인양품은 아주 오래전부터 그런 디자인을 말해왔고, 그런

의미에서 무인양품은 디자인컴퍼니이기도 합니다.

──────

개개의 디자인에 집착하지 않는다고 하면서도 무인양품은 엄청나게 세밀한 곳까지 디자인되어 있습니다.

다나카 잇코 씨 시대는 어떤 의미에서 디자인을 덜어내고 본디의 것을 취하는 디자인을 추구했습니다. '도중하차의 상품개발'이라 칭하는 방식이었는데, 예를 들어 쓰레기통을 만드는 데 15가지 공정이 필요하다면 그중 캐릭터를 인쇄하는 마지막 3가지 공정을 생략해 상품화하는 방식입니다.

그런데 중국을 시작으로 하는 아시아 공장이 점점 생겨나기 시작하면서 생산 시스템도 바뀌기 시작했어요. 공정을 줄이면 오히려 비용이 높아지는 일이 발생하기 시작한 거죠. 더 이상 생략하는 것만으로는 통용되지 못하는 시대가 되어버리고 만 겁니다.

그래서 후카사와 나오토, 재스퍼 모리슨, 엔초 마리, 콘스탄틴 그리치

치 등 여러 유명 디자이너들과 리디자인 작업에 착수했습니다. 사람의 행동과 사물의 관계, 사물이 존재하는 공간과의 관계, 그런 부분에서 다시 한 번 디자인을 재검토해보자는 것이었어요. 후카사와 나오토 씨의 '벽걸이 CD 플레이어'가 그 전형적인 것이라 할 수 있습니다. 디자인이 이러니저러니 하기 이전에, 아이든 어른이든 그 누구라도 그 CD 플레이어 앞에 가면 저절로 줄을 당기고 마는, 그런 디자인이 우리가 생각한 무인양품의 디자인이었습니다.

———

언뜻 보면 아무것도 디자인되어 있지 않은 듯 보이지만 사람의 행동에 제대로 연결되어 있는 디자인, 그것이 무인양품의 제2기 디자인이라는 말씀이시군요. 그다음에 올 디자인을 위해 어떤 작업을 하고 계시나요?

'파운드 무지'가 바로 그 작업입니다. 사실 무인양품으로서는 저명한 디자이너 이름이 전면에 드러나는 게 리스크이기도 합니다. 특이한 디자인이 매장 안에서 너무 눈에 띄는 것에 공포감을 느낄 정도니까요. 지나치게 세련된 것, 멋진 것들이 매장에 늘어나는 것이 싫다고 생각할 정도죠.

그래서 세계 유명 디자이너와 일을 하는 동시에 한편으로는 그 색깔을 누그러뜨리기 위한 작업이 필요했습니다. 그래서 '익명의 것'을 세계에서 찾아보자는 생각을 하게 됐죠. 그것이 파운드 무지의 시작이었습니다.

존경하면서 대지한다

———

고문위원과의 관계나 역할에는 변화가 없었습니까?

상품개발을 해왔던 시절부터 영업본부장이 되고 나서도, 늘 마찬가지로 그들과 깊이 만나왔습니다. 그 부분은 사장이 되고나서도 마찬가지인데, 제가 사장이 되었을 때부터는 회사 안에서 그들의 포지션이 바뀌었다고 할 수 있습니다.

고문위원단 미팅은 매월 한 번, 아침 8시에 모여 이런저런 이야기를 하는 자리입니다. 그 자리에 상품부, 판매부, 광고부 부장급 임원도 참석하죠. 주제를 두 가지 정도 준비해 가능한 자유로운 분위기에서 이런저런 이야기를 해나갑니다. 회의에서 뭔가를 결정하기보다는 가치관이나 시대의 분위기에 관해 날렵한 잽을 주고받는 자리라고 할 수 있겠네요. 물론 고문위원단이 무언가를 제안하기도 합니다. 이런 기술이 있는데 해보지 않겠냐고 말이죠.

스기모토 다카시 씨는 제 성격과 비슷해서 우리 사원이 지극히 모범생 같은 이야기를 하면 일부러 청개구리 같은 소리로 맞받아칩니다.(웃음) 그 '흔드는 방식'이 대단한 거죠. 인간의 논리와 자본의 논리 사이의 균형을 항상 생각하기 때문입니다. 그게 정말 중요합니다.

———

무인양품에게 고문위원단은 필수불가결한 존재입니다. 그들에게 과도하게 의존하게 된다는 리스크는 없을까요?

양품계획 운영진이 순수한 철학과 강한 기준을 가지고 있어야 합니다.

"선생님, 부탁드립니다" 이런 구조가 되어버려서는 안 되는 거죠.

예전에는 다들 고문위원단 멤버를 '선생님'이라는 호칭으로 불렀습니다. 그때도 저는 '~씨'라는 호칭으로만 불렀어요. 물론 표현에 대해서는 다들 프로들이니 맡겨도 되겠지만 무인양품 전체의 키잡이 역할은 이쪽이 쥐고 있어야 합니다. 고문위원 멤버를 존경하는 동시에 그들과 대치하는 것이 중요한 것이죠.

<div align="right">2014년 4월 30일 인터뷰</div>

1980
부서진 표고버섯

1982
자전거(22인치)

무인양품의 발자취

히트 상품으로 되돌아보는 무인양품

1980년 창업 이래 무인양품은 '기분 좋은 생활'을 실현하기 위해
독자적인 철학에 기초한 상품을 계속해서 만들어왔다.
각 연도의 히트 상품 중에는
지금까지 이어지는 스테디셀러도 많다.

1984
세발자전거

1983
종이 바퀴 선반
U자 모양 스파게티

세이유의 PB '무인양품' 탄생

의류품 판매 개시

제휴점 도매 개시

'무인양품 아오야마'(직영 1호점) 개점

세이유 대형점을 중심으로 인숍inshop 전개

무인양품 사업부 설립

해외 생산 조달(현지 일괄 생산) 개시

공장 직접 발주 등 해외 생산 조달 노하우 확대

전 세계 규모에서의 소재 개발

양품계획 설립

1988
알루미늄 캔

1989
알루미늄 명함 케이스
알루미늄 필통

1991

다리 달린 스프링 매트리스

1992

샤프트 드라이브 자전거

1996
필드 쿠커
알루미늄 ABT 자전거

세이유로부터 무인양품 독립

해외 1호점(런던) 개점

고품질 '블루 무지Blue MUJI' 출범

대형 원 플로어 매장 '무지 라라포토' 개점

양품계획 유럽 Ltd. 설립

일본증권업협회 업체명 등록

생화 판매 매장 '하나요시' 1호점 개점

ISO9001 인증 획득

도쿄증권거래소 제2부 상장

'무인양품comKIOSK 신주쿠 남쪽 출구점' 개점

1997
에어 퍼니처

1999
조립식 어린이용 종이 책상과 의자

2001
LED 휴대용 전등

2004
나무의 집

2002
푹신 소파

2006
발 모양 직각양말

2008
아로마 디퓨저

2009
벽걸이 가구

2011
손잡이 높이를 자유롭게 조절할 수 있는
하드 케이스 여행용 가방

2012
긴급 상황 대비용 세트
후쿠칸*

무지 네트 설립

'무인양품 유락초점' '무인양품 난바점' 개점

신규사업 '메가네' 출범

무지 싱가폴 Pte.Ltd. 설립

무지 이탈리아 S.p.A. 무지 코리아 Co.Ltd. 설립

독일 〈iF디자인 상〉 프로덕트 부분에서 다섯 개의 금상 수상

제1회 〈국제 디자인 어워드〉 '무지 어워드 01' 개최

'무지 도쿄 미드타운점' 개점

'무지 신주쿠점' 개점, 신규사업 '무지 투 고MUJI to GO' 개시

'생활을 위한 양품연구소' 출범

무인양품 30주년

1호점 '무인양품 아오야마점'을 '파운드 무지 아오야마'로 전환

말레이시아 1호점 개점

중동에서 무인양품 사업 시작

중국에 세계 거점매장 '무인양품 청두점' 개점

* 새해맞이 한정판매 상품. 여러 가지
 물건을 캔 안에 넣어 이벤트 형식으
 로 판매하는데 캔 안에 뭐가 들어 있
 는지 알 수 없어 뽑는 재미가 있다.
 (사진은 2013년도판 후쿠칸)

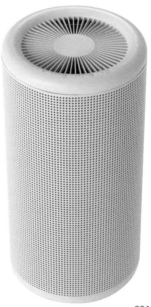

2014
공기청정기

무인양품 디자인

초판 1쇄 발행 2016년 1월 25일
초판 8쇄 발행 2024년 7월 8일

지은이 닛케이디자인
옮긴이 정영희
펴낸이 신주현 이정희
디자인 조성미

펴낸곳 미디어샘
출판등록 2009년 11월 11일 제311-2009-33호

주소 03345 서울시 은평구 통일로 856 메트로타워 1117호
전화 02) 355-3922 | 팩스 02) 6499-3922
전자우편 mdsam@mdsam.net

ISBN 978-89-6857-047-6 04600
 978-89-6857-065-0 (SET)

www.mdsam.net